Stone Sculpture in Taiwan

石雕藝術在台灣

潘小雪／撰文・黃錦城／攝影

藝術家出版社

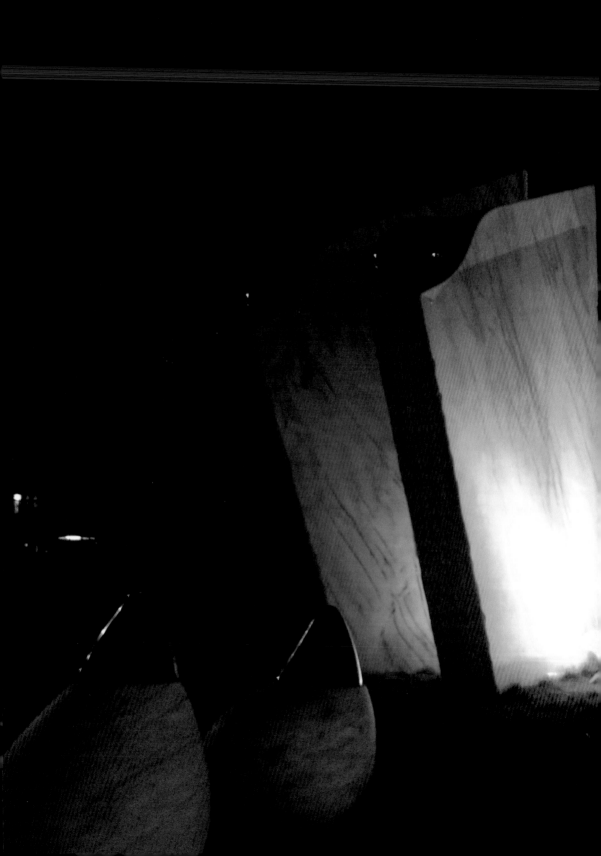

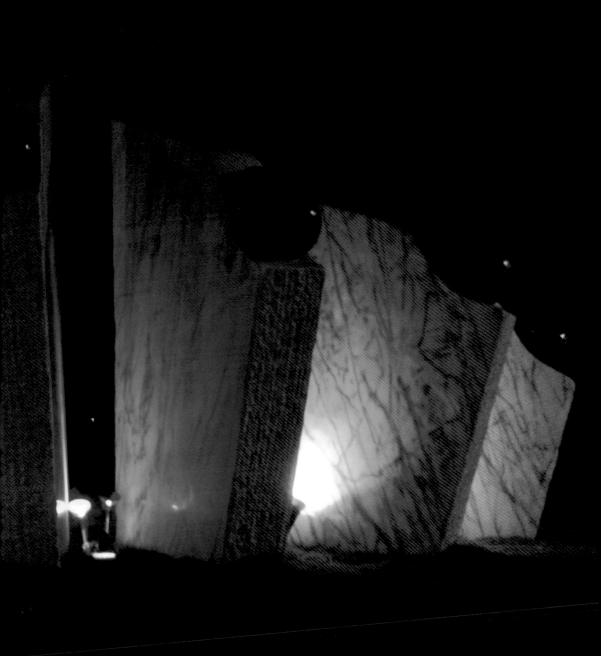

序—人人都是公共藝術家

台灣整體文化美學,如果從「公共藝術」的領域來看,它可不可能代表我們社會對藝術的涵養與品味?二十世紀以來,藝術早已脫離過去藝術服務於階級與身分,而走向親近民眾,為全民擁有。一九六五年,德國前衛藝術家約瑟夫‧波依斯已建構「擴大藝術」之概念,曾提出「每個人都是藝術家」;而今天的「公共藝術」就是打破了不同藝術形式間的藩籬,在藝術家創作前後,注重民眾參與,歡迎人人投入公共藝術的建構過程,期盼美好作品呈現在你我日常生活的空間環境。

公共藝術如能代表全民美學涵養與民主價值觀的一種有形呈現,那麼,它就是與全民息息相關的重要課題。一九九二年文化藝術獎助條例立法通過,台灣的公共藝術時代正式來臨,之後文建會曾編列特別預算,推動「公共藝術示範(實驗)設置案」,公共空間陸續出現藝術品。熱鬧的公共藝術政策,其實在歷經十多年的發展也遇到不少瓶頸,實在需要沉澱、整理、記錄、探討與再學習,使台灣公共藝術更上層樓。

藝術家出版社早在一九九二年與文建會合作出版「環境藝術叢書」十六冊,開啟台灣環境藝術系列叢書的先聲。接著於一九九四年推出國內第一套「公共藝術系列」叢書十六冊,一九九七年再度出版十二冊「公共藝術圖書」,這四十四冊有關公共藝術書籍的推出,對台灣公共藝術的推展深具顯著實質的助益。今天公共藝術歷經十年發展,遇到許多亟待解決的問題,需要重新檢視探討,更重要的是從觀念教育與美感學習再出發,因此,藝術家出版社從全民美育與美學生活角度,在二〇〇五年全新編輯推出「空間景觀‧公共藝術」精緻而普羅的公共藝術讀物。由黃健敏建築師策劃的這套叢書,從都市、場域、形式與論述等四個主軸出發,邀請各領域專家執筆,以更貼近生活化的內容,提供更多元化的先進觀點,傳達公共藝術的精髓與真義。

民眾的關懷與參與一向是公共藝術主要精神,希望經由這套叢書的出版,輕鬆引領更多人對公共藝術有清晰的認識,走向「空間因藝術而豐富,景觀因藝術而發光」的生活境界。

Contents

目次

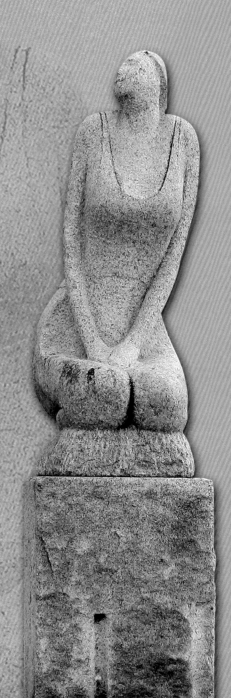

第一章

前言：旅人眼中的城市面容

旅途中這整個城市的點點滴滴……一名回到家裡的旅人，或許是從一件雕塑的印象而回憶起

記憶的潮水繼續湧流，城市像海綿一般把它吸乾而膨脹起來。

——卡爾維諾（Italo Cavino），

《看不見的城市》

那個剛從醫院走出來的小孩，還是忍不住去摸了一下那像是雲一般白淨的大理石，在母親多次的催促之後，他終於上了摩托車前座離開了。一個懷孕的少婦坐在一個正在使用PDA的小孩雕像旁，她看著那大理石雕像並等待接她的車子前來。在海邊的公路旁三片大理石拼成一條赤裸的美人魚，張著嘴喘息著，我想起了某一年的夏天到海邊的回憶……

這些石材雕刻作品以公共藝術的名義放置在民眾上下班經過的車道旁、地下道的出入口、商店騎樓、公園的綠地上等，看到那些作品時我們可能會露出會心的一笑，也可能把它們當作是朋友碰面時的據點。一名回到家裡的旅人，或許是從一件雕塑的印象而回憶起旅途中這整個城市的點點滴滴。

台灣公共空間中的藝術品設置，當然不是在一九九二年行政院制定「百分比公共藝術法案」後才開始出現的，但正是有了法源依據，以及行政院文建會於一九九五年徵選九個縣市文化中心作為全國公共藝術示範實驗點之後，「公共藝術」這個名詞的意涵與實質操作，才廣泛地出現在行政部門、創作

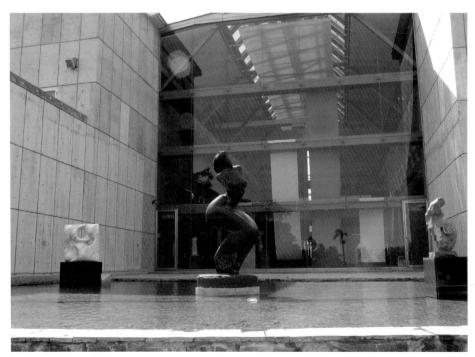

花蓮石雕博物館戶外水池上的石雕群，有隸屬國際石雕創作營以及當地藝術家作品。花蓮石雕博物館於2001年10月啟用，館內收藏有300餘件作品、近8千萬元，是花蓮一大文化財產。

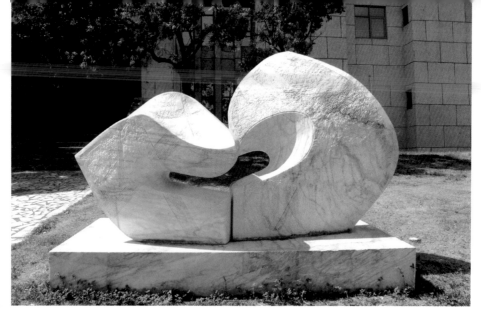

杜多・杜多羅夫
永恆的宇宙
1999
花蓮大理石
250×125×114cm
花蓮縣文化局前園區

者、藝術評論與民眾的生活中。

目前在藝術界中堪稱顯學的公共藝術，不但在空間上改變了都市的樣貌，也讓創作者在一次次提案與執行藝術品設置經驗中，進入了一個既陌生又熟悉、既渴望又厭惡的領域——「公共空間」。這種現象正讓台灣的創作者改變了以往熟悉的創作形式，也讓新興的藝術顧問公司取代了以往藝廊與創作者的合作模式。當然在藝評界也拓展開以往較少涉及的「藝術品的公共性」等議題。

過去由於政治上刻意的宣傳強人與威權氣氛，以致於台灣早期的都市樣貌四處林立著偉人或民族英雄類的塑像，爾後隨著政治上的解嚴、外來思潮的刺激，在表現形式上呈現了刻板樣式的鄉土意象與公益團體捐贈的標誌式雕塑。然而在經歷省展、美術館展覽、藝廊、替代性空間等展演空間的轉變後，創作者在所謂的公共藝術品中，才經驗到除了創作意圖——製作藝術品的自我對峙外，還必須面對藝術品意圖——空間公共性的

開放性對話。

當然公共藝術不只是能美化環境的藝術，但也沒有硬性規定每件藝術品非得彰顯某些文化社會上或美學上的議題不可，這是說經過藝術家放置作品到公共空間時，自然而然引起相關的公共性議題，這些議題可能是在創作者的意圖內的或是超乎預料的，或因為設置藝術品的基地所具有的時間、空間、文化等地緣性因素慢慢形成的。公共藝術的議題是一種動態的、開放性的形成狀態，它無須被下標題般的羅列出定義與評分表，成為某種形式上的規範，而是要將這種議題的討論納入文化史、藝術教育課程，甚至是都市規劃的討論中。

本書以旅人遊走的目光，從台灣北部往東部，經南部、中部再北上的行程來書寫。這是一趟刻意尋找石材雕刻的旅程，與許多預料之外的作品不期而遇，而這些都來自審美上的好奇——探索原始的素材來到現代文明所出現的可能造形，以及它們與環境的關係。

第二章 ｜ 現代的場所——台北

被陣陣微風吹皺而形成的皺摺，讓堅硬的石材露出輕鬆的氣息……一張由花崗岩雕刻而成的街道家具，造形上以簡潔的表面處理來呈現，猶如椅背上的一片輕紗

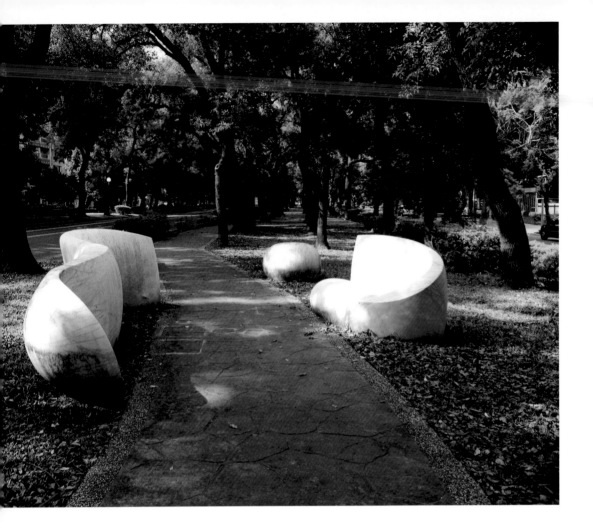

（一）敦化藝術通廊

　　聯結松山機場與台北市內重要的行政、金融、商業及體育休閒區的敦化南、北路，可以說是台北市的門面，一九九九年由台北市都市發展局承辦「敦化藝術通廊」公共藝術作品徵件，當時引來一百三十多位藝術家角逐，最後選拔出九名藝術家，「敦化藝術通廊」上的作品於二○○○年設置完成，其中的石雕作品有甘朝陽（甘丹）的〈稻草人〉、余宗杰的〈自在〉、林慶宗的〈如魚得水〉、黃清輝的〈山居〉。

余宗杰
自在
1999
和平白大理石
390×50×110cm
190×125×120cm
90×80×75cm
敦化南路（信義
路、仁愛路段）道
路分隔島上

　　「以前這裡也有稻草人！」〈稻草人〉的作者甘朝陽說著，他將稻草人刻在岩石上再次矗立在高樓旁，以猶如疾風刮盡岩壁的鑿痕來描繪隨風翻動的稻草人，企圖以此呼喚起都市人心中台灣早期農村風光的回憶。

　　〈自在〉放置在充滿綠蔭的走道裡，毫不誇張地歡迎著前來散步的民眾，眼前的優美抽象造形隨著距離的靠近而變成了可坐可躺的親切化街道家具。

　　〈如魚得水〉則讓整個繁忙的台北街頭呈現了一股活潑輕鬆的氣氛，在夜裡眼前的夜空

似乎變成那魚兒優游的海底世界，讓急走的民眾不知不覺慢下腳步來。

〈山居〉以實體的岩石塊中鑿開虛空的房舍造形，來表達東方美學中山水的深遠意境，在樓房街道的幾何空間中敞開了一處閒適的直觀境界。

同樣位於台北市敦化南路上的交通部運輸研究所前設置了法籍石雕家尼古拉‧貝杜（Nicolas Bertoux）的作品〈暢流〉，其垂直的柱狀體與波浪狀的曲線，似乎勾勒出穿越山石間的滔滔溪水，或是在森林間拂葉而過的縷縷清風，與一旁的車水馬龍互映成趣。

黃清輝
山居
1999
黑花崗石
150×65×200cm
45×40×40cm
敦化北路（八德路
至市民大道間）

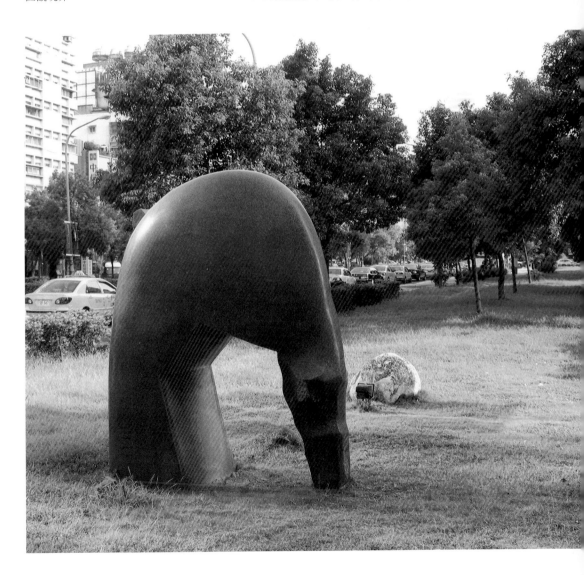

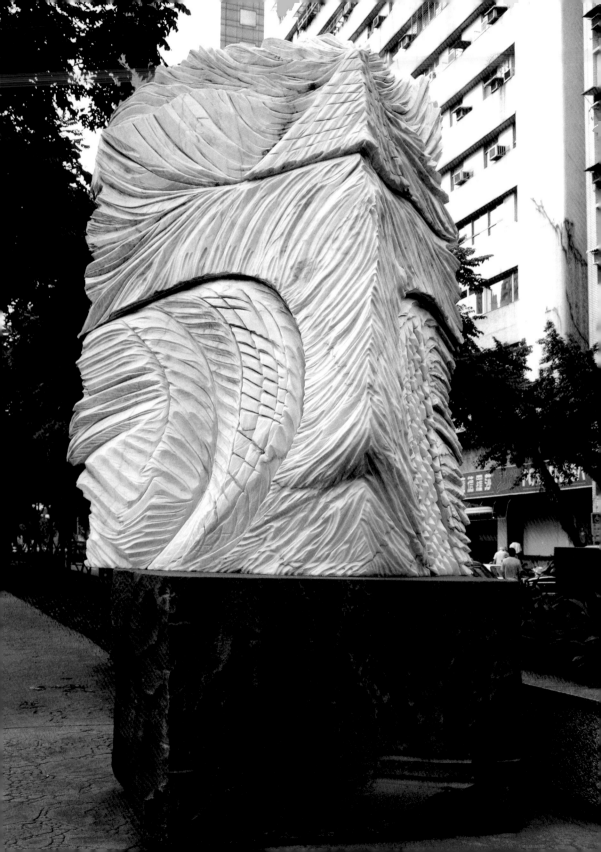

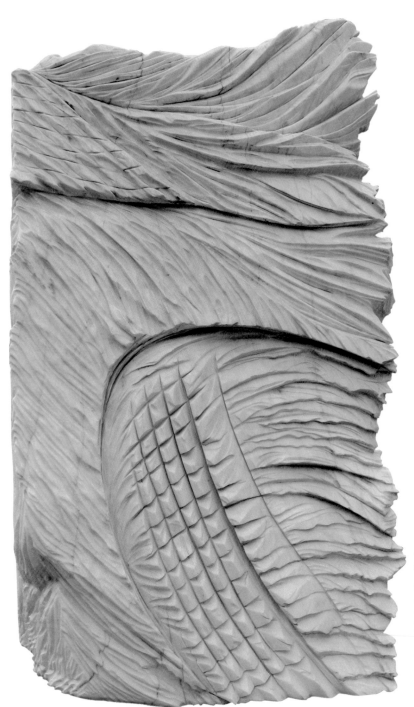

甘朝陽
稻草人
1999
花蓮雲紋白大理石、
黑花崗石
主體
200×145×100cm
台座
100×120×120cm
總高
300×145×120cm
敦化南路及和平東
路槽化島
（左、右頁圖）

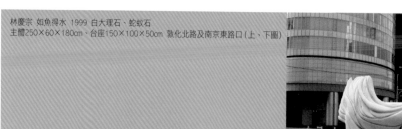

林慶宗 如魚得水 1999 白大理石、蛇蚊石
主體250×60×180cm、台座150×100×50cm 敦化北路及南京東路口 (上、下圖)

尼古拉‧貝杜
暢流
1996
義大利卡拉拉白大
理石
135×1140×126cm
交通部運輸研究所
（上、下圖）

敦化藝術通廊上的作品，的確讓車流中的林蔭步道更吸引行人駐足，但是在行走動線與燈光設置上並沒有作出周全配合的措施，而讓有心的觀賞者有了敗興之處。

（二）信義計畫區內的作品

台北市捷運市政府站三號出口前擺著加拿大籍雕刻家史提夫・伍德沃（Stephen Woodward）的兩件作品〈成長系列──犁〉和〈成長系列──頂〉，作者以紐西蘭原住民毛利人的語言作為發想意念，用非具象的造形象徵自然的凹槽與人類的印記，讓經過的行人彷彿進入了一個奇異世界。

在新光三越信義店戶外的香堤大道旁的騎樓下有五件石雕作品，這些作品都是在一九九七年「藝術版圖的擴大」台北國際藝術博覽會主辦單位結合鄰近商家合作所展出的部分作品。這些藝術家來自德國、韓國、祕魯等國家，在表現手法上有具象、抽象的造形，讓這個台北精華地段的商業區更具有國際性形象。

位於台北市信義區的中國石油股份有限公司前的廣場，設置了日籍藝術家田邊武（Takeshi Tanabe）的作品〈Posse to be able〉（作品A、B），作者擅長以金屬與景觀石來營造類似日本枯山水的禪味意境，銳利

史提夫・伍德沃
成長系列──犁
1999
大理石
300×210×95cm
台北市捷運市政府
站3號出口

史提夫・伍德沃
成長系列──頂
1999
花崗岩
200×140×85cm
台北市捷運市政府
站3號出口（右頁圖）

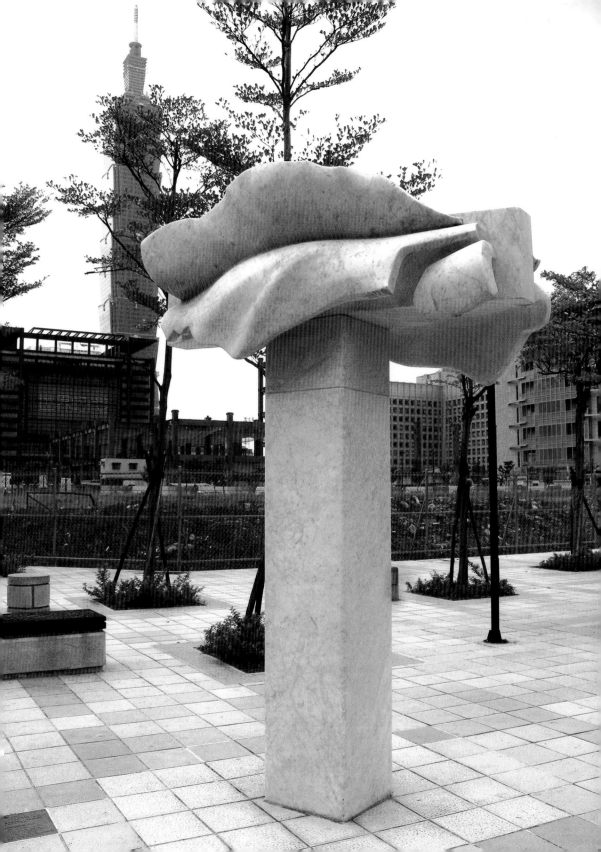

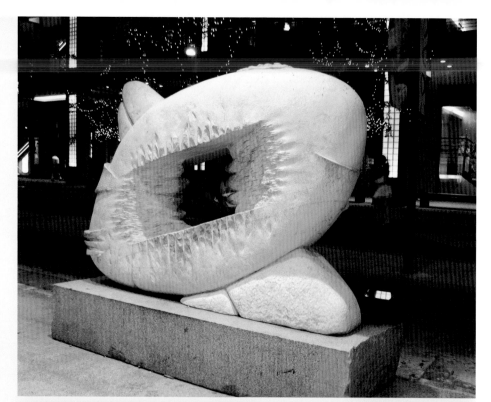

玄彗星
月
1997
大理石
220×150×40cm
新光三越信義店

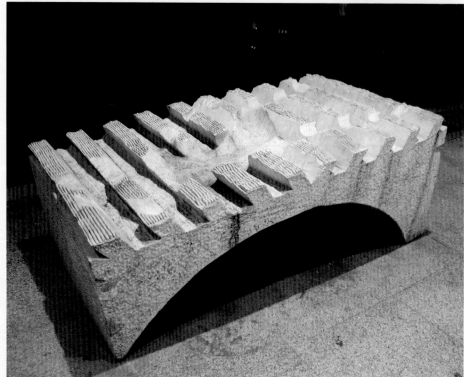

作品粗糙的表面，
有規則的質感中，
烙下不明的痕跡，
引人探索。
1997
大理石
200×120×80cm
新光三越信義店

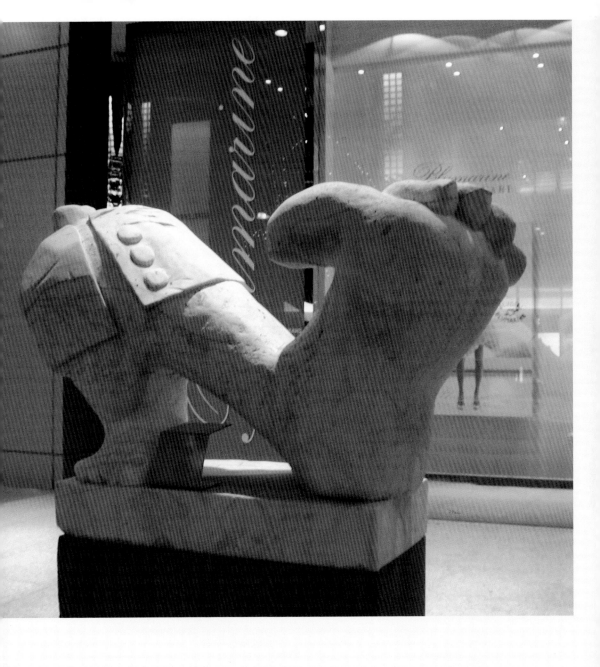

葛瑞拉‧歐曼
行者
1997
大理石
130×200×60cm
新光三越信義店

米勒頓·里維拉·
史賓諾沙
迷惑的山
1997
大理石
200×130×60cm
新光三越信義店

作品的幾何與有機造形之間，形成一種滑稽與幽默。 1997 大理石 220×130×60cm 新光三越信義店（左上圖）

田邊武 Posse to be able（A） 2001 耐候性高張力鋼、景觀石 景觀石305×120×200cm、金屬89×88×49cm 中油信義總部（右上圖）

田邊武
Posse to be able（B）
2001
耐候性高張力鋼、
景觀石
景觀石100×100×
80cm、基座75×75
×173cm（B1）、75
×75×97cm
（B2）、75×75×
186cm（B3）、金屬
600×75×80cm
中油信義總部

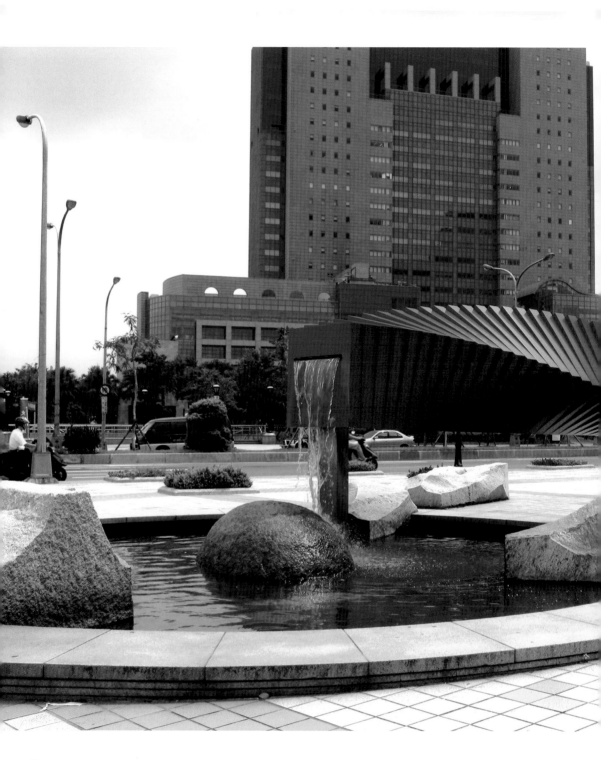

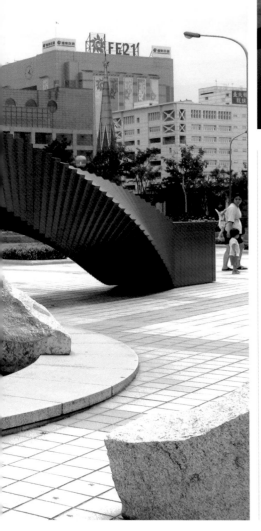

的鋼鐵象徵著文明的力量，汲取與提煉儲藏在大地中的石油，手法簡練且富有造形感。

田邊武在板橋火車站外西南側廣場前也有一件作品，名爲〈時光的軌跡Ⅱ〉以紅色正方形的連續旋轉體自地面升起，倚靠在不鏽鋼鐵柱上延伸出一片水面上，流瀉出的流水在岩石上激起水花。正方形的連續旋轉體在空間上形成物體移動的速度感且搭配著不停而出的水流，讓那速度感轉化成一股既可計量卻又化爲無形的流水，巧妙地表達出時光在物體上留下痕跡卻又消失於無蹤的現象。

田邊武　時光的軌跡Ⅱ　2001　不鏽鋼、花崗岩　241.5×2000×1500cm 板橋火車站外西南側廣場　（左、右頁圖）

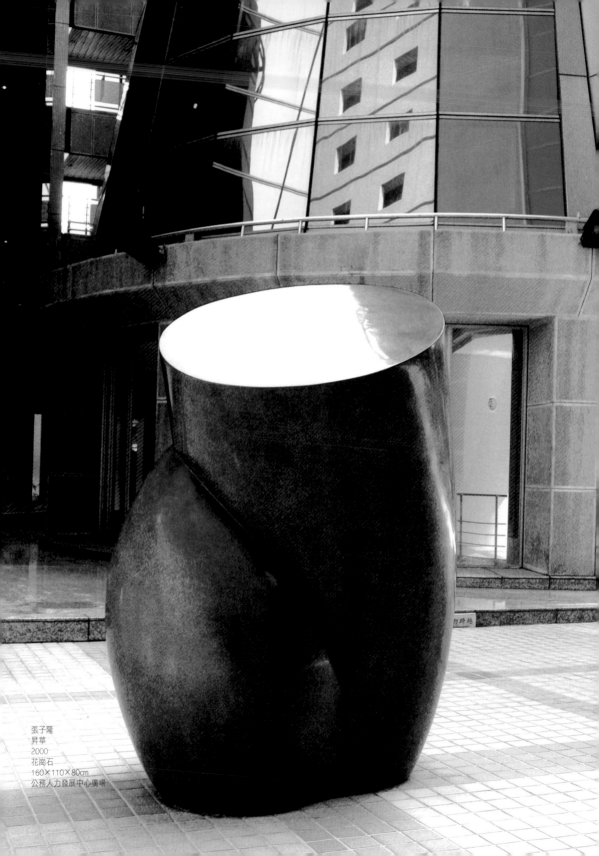

張子隆
昇華
2000
花崗石
160×110×80cm
公務人力發展中心廣場

（三）獨立建築物中的作品

台北市新生南路上的公務人力發展中心廣場與南側戶外庭園，分別放置著張子隆的〈昇華〉與黎志文的〈生機〉，廣場上的〈昇華〉以光滑的表面下的抽象旋轉女體造形發散出蘊含其中的生命力，讓四周單調的樓面增添了些許活力。

南側戶外庭園中的「生機」是三件合成一組的作品，其中有母體生育、種子與動感的態勢來組合串連成為具有得母體之孕育栽培、衍生發展，充滿生機迎接未來挑戰的完整主題，以此設計來隱喻人力發展中心建立的精神。

二〇〇二年，黎志文分別在桃園縣中壢市民族路上的行政院環保署環境檢驗所大樓前的「生生」系列，與台北縣立十三行博物館設置了〈順風──海浪〉兩件作品。

「生生」系列則以太陽、月亮、空氣與種子等人類生存最基本元素出發，表現大地萬物與自然共存共榮、息息相關的關係，太陽與月亮日夜不息輪替，大地萬物日作夜宿，生命復始，世界因此生生不息。

〈順風──海浪〉是位於高處的草坪上突出的船型架構與散布在建築前方廣場前的六片海浪合組而成的作品，以象徵十三行原住民在此地沿海捕魚、買賣的生活情境，遊客可

黎志文
生機
2000
花崗石
600×300×300cm
公務人力發展中心
南側戶外庭園
（上圖）

黎志文
生生系列──空氣
2000
花崗石、不鏽鋼
400×100cm
桃園縣行政院環保
署環境檢驗所大樓
前（下圖）

黎志文
順風──海浪
2002
花崗石
600×300×180cm
300×90×70cm
200×50×80cm
200×80×60cm
250×60×80cm
300×60×80cm
台北縣立十三行博物館
（左、右頁圖）

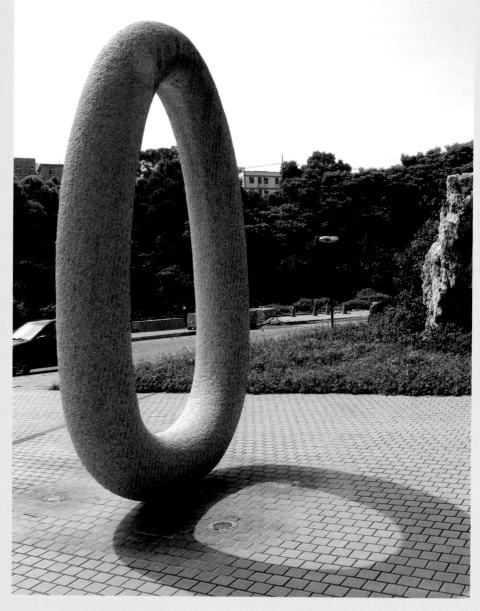

黎志文
生生系列──太陽
2000
花崗石、不鏽鋼
350×220×450cm
桃園縣行政院環保
署環境檢驗所大樓
前

坐在片片海浪雕刻上遙想先民在此乘風破浪、艱困生存之事蹟。此作品為一景觀式作品，造形元素分散於園區內，除非高空攝影，否則無法全窺其貌，觀賞者可於園區內細細遊走，瀏覽之中形成此意象。

司法第二辦公大廈前的〈山水〉是黎志文二〇〇四年的新作，在設置有高等法院與法務部並融合了希臘式神殿與文藝復興式建築

風格的大樓前，四件以簡化造形象徵著山水組合而成的作品，讓整個空間呈現出一股時空錯置的異國情調。

（四）公共場所中的作品

王秀杞在國立編譯館入口與大廳內分別有〈童趣石雕〉、〈好奇的小孩〉、〈打電腦的小孩〉人像雕刻作品，〈童趣石雕〉置放在閱覽室前騎樓，男孩手持PDA聚精會神坐在中間椅子，後方有另一個正經過的男孩停下腳來傾著身子探看，一旁小狗也好奇的張望

著，兩旁都有空著的座位，在此坐下短暫休憩的民眾不經意就會融入作品中，形成真實生活中的一角。

黎志文
山水
2004
大理石、花崗岩
1350×355×360cm
司法第二辦公大廈
（上、下圖）

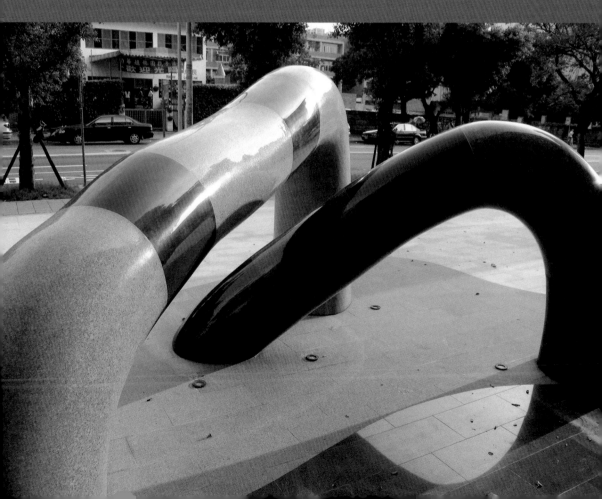

王秀杞
百年樹人系列
——童趣石雕
2002
白色大理石
216×128×141cm
國立編譯館入口左
側（上圖、右頁圖）

王秀杞
百年樹人系列
——好奇的小孩
2002
白色大理石
200×143×129cm
國立編譯館大廳後
側（下圖）

〈好奇的小孩〉是盤腿而坐，靜靜閱讀書本的小女孩，小狗打盹著在一旁作伴，後方的戶外有一個趴在玻璃上往內探望的男孩，似乎正等待著裡面的女孩出來一起玩耍，把室內閒靜的氛圍往充滿活力的後院小庭園裡延伸開來。

〈打電腦的小孩〉是一名正在使用筆記型電腦的少女，安靜地坐在大廳右方，身旁是兩張雕成椅墊的石椅，讓旁人可以融入這喜悅的學習氣氛，也能觀看後方大玻璃窗外光線的游移。

在台北市大安地政事務所的〈生命之歌〉、〈大地〉是由張乃文所創作的作品。〈生命之歌〉是大廳內一支延伸至天花板的樹枝狀鑄銅作品，〈大地〉則是戶外一張由花崗岩雕刻而成的街道家具，造形上以簡潔的表面處理來呈現，猶如椅背上的一片輕紗被陣陣微

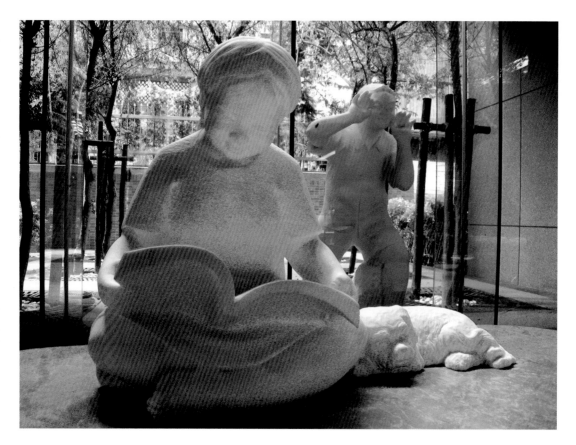

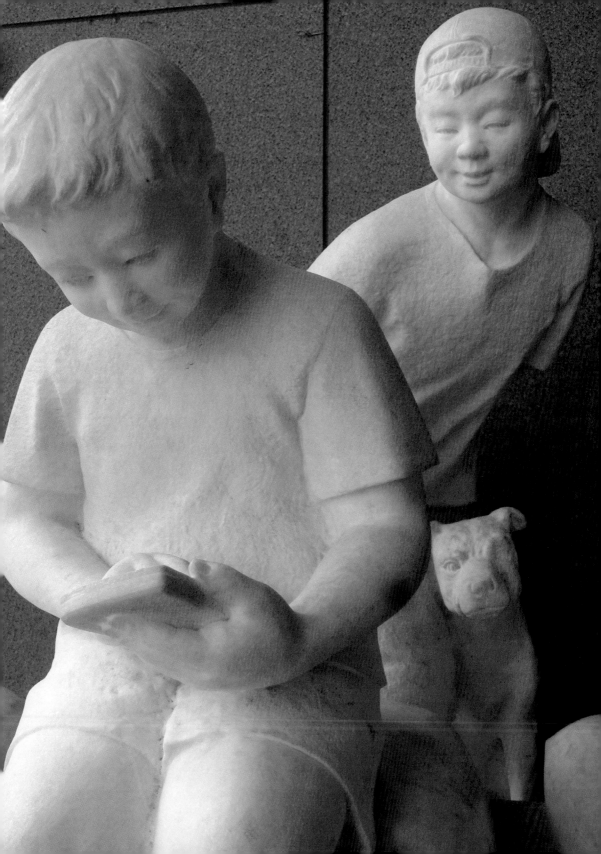

張乃文
大地
2002
花崗石
350×120×70cm
台北市大安地政事
務所

王秀杞
百年樹人系列
──打電腦的小孩
2002
白色大理石
200×76×115cm
國立編譯館大廳後
側（右頁圖）

風吹皺而形成的皺摺，讓堅硬的石材露出輕鬆的氣息。

〈雲想〉位於台大醫院兒童醫院醫療大樓機電中心旁，作者是楊春森與張可翌。其創作說明提到「水是富有創造力的有趣元素，雲降為雪，雪化為水，水昇華回雲，單純的循環是無窮無盡的變，作品就以雲、雪、水非固態的流形來象徵孩童活力發展的可變性，如雲氣般噴湧，以動和諧身心之健康，傳達出運動與健康的互動。」

台北市北投區明德路上的國立台北護理學院幼保示範教學中心大樓前有件名為〈愛

心、活力、赤子情〉的作品，作者是雕刻家陳麗杏，其提到「從外往內看去像是象徵母親的高跟鞋帶著兩個小朋友來到教學中心，但是從內往外看去卻似一隻大白鵝正對著兩隻小白鵝在廣場上遊玩。其白色大理石雕塑成的母天鵝，又是一個溜滑梯，小天鵝變成可愛的街道家具，表現出學校對幼兒的愛心，也讓來到這裡的每一個人充滿活力，保有赤子之心。」

在台北外雙溪故宮旁的台北市原住民文化主題公園，門口和園區內分別以原住民為題材設置了〈首門石雕〉、〈圖騰禮讚之一手紋〉

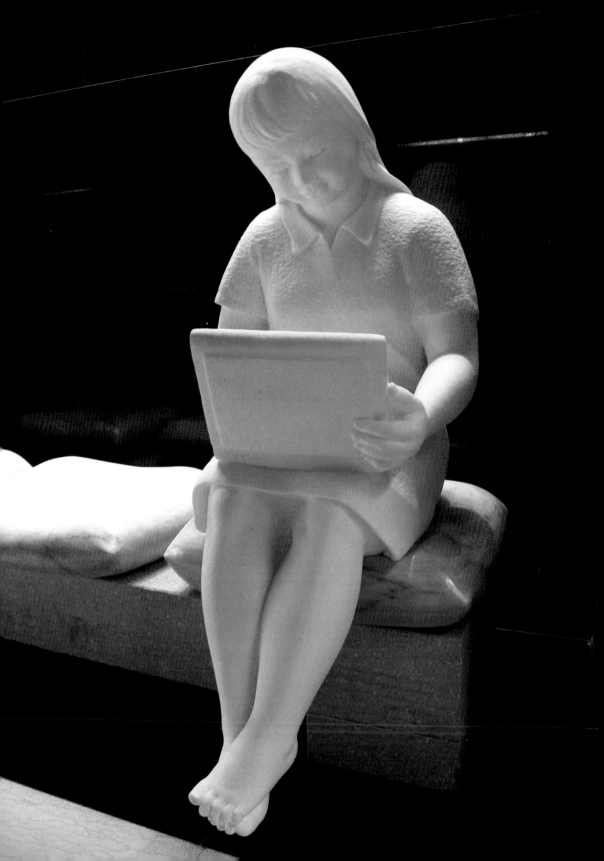

楊春森、張可翌
雲想
2002
彩色半透明強化樹脂、端點光纖、希臘大白理石
250×38×28cm
80×90×50cm
295×140×75cm
台大醫院兒童醫院醫療大樓機電中心

陳麗杏
愛心、活力、赤子情
2002
白大理石
160×150×120cm
78×55×60cm
65×40×50cm
國立台北護理學院幼保示範
教學中心大樓前（本頁圖）

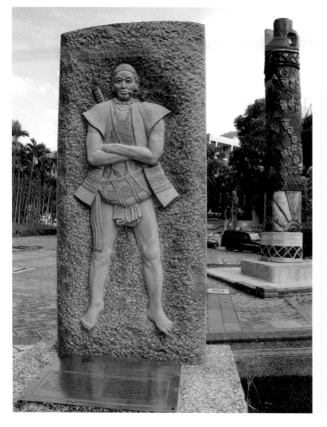

石雕作品，〈首門石雕〉是以十三片石碑雕上的十三族群穿著傳統服飾的圖騰碑，石碑後方配合上由石材與玻璃製作成現代風格的圖案。〈圖騰禮讚之一手紋〉是原住民藝術家瑁瑁馬邵的作品，一隻刻有圖騰的巨大手掌立於地面，似乎是來自遙遠時空的祖先們正招喚著現在的後代：「要記得祖先們走過的道路，不要忘記老人的叮嚀，快跟上來吧！」

國立台灣科學教育館廣場前有一件名為〈科幻巨石陣〉的作品，媒體藝術家林書民擅長結合科技媒材與人文主題，這件作品運用了三度空間的雷射立體影像，在造形上則模擬在英格蘭西南部沙利斯柏立平原上的一處

〈首門石雕〉是用13片石碑雕刻13族的圖騰碑
2002
花崗岩
125×56×253cm
（13件）
台北市原住民文化主題公園
（上、下圖）

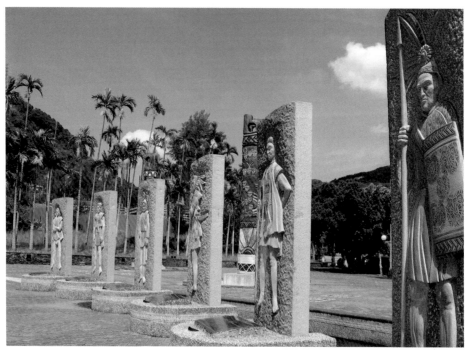

瑁瑁馬邵
圖騰禮讚之一手紋
2002
石
25×150×280cm
台北市原住民文化主題公園（右頁圖）

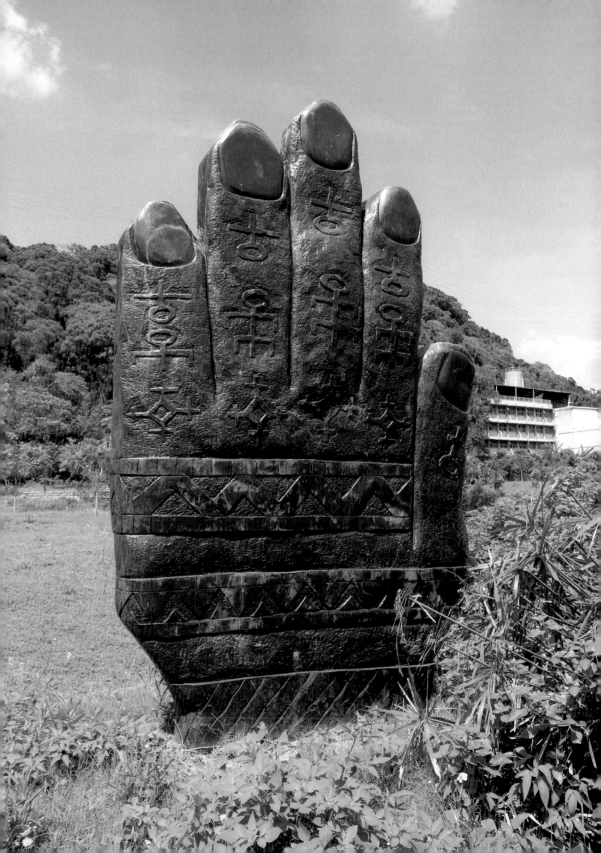

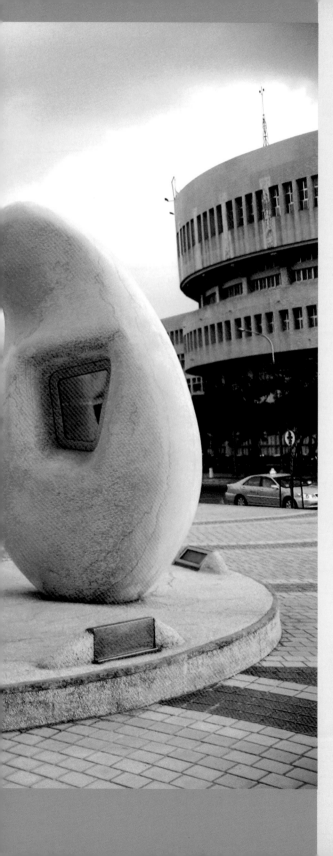

古代遺址──巨石陣，四千年前的人類是如何興建這個巨石陣，以及其用途為何至今仍是一個謎，作者企圖以科技讓觀賞者回到古老文明的神祕中，但是現場的民眾在石柱上的強化玻璃與半透明鏡子裡來回張望，希望看到些什麼，但似乎只能與近似影子的影像對望。可能因為感應器無法運作，故強調以媒體與參觀者互動的公共藝術，經常要遭受到保持功能的正常運作這類事務性的考驗。

由經濟部工業局委託台北市政府都市發展局辦理之「南港軟體工業園區第二期新建工程公共藝術」設置案「實擬虛境」，經過近一年的執行終於完成，有九位國內外藝術家參與，分別是湯尼‧克雷格（Tony Cragg，英

林書民
科幻巨石陣
2003
大理石、雷射立體影像、強化玻璃、半透明鏡子、感應器、喇叭
340×680cm（直徑）
國立台灣科學教育館（左、右頁圖）

莊普
有逗點、句點的風
景
2004
大理石
40×100～200×
40cm
南港軟體園區中庭
廣場（上、下圖）

國籍）、新宮晉（日本籍）、瑪塔·潘（Marta
Pan，法國籍）與保羅·布瑞（Pol Bury，法
國籍）、莊普、林書民、袁廣鳴、徐瑞憲、陶
亞倫。置放於中庭廣場縱軸線上的〈有逗
點、句點的風景〉是莊普的作品。他以大理
石裁切出各種標點符號的造形，將文字書寫
中用來作為分開或連接句子的逗點、結束語
句的句號、分號等符號，轉化成現實空間中
可以讓人們短暫休息、促膝長談、獨自沉思
……的街道家具。可見莊普一貫具詩意且機
智的極簡風格。

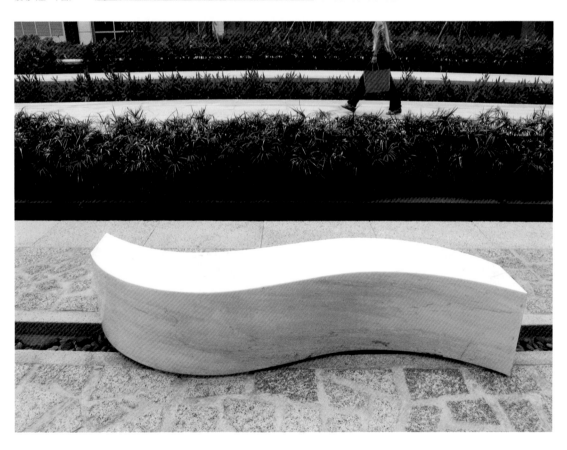

第三章

國道上的驚艷

〈時空漂鳥〉同時隱喻生命自我完成的流轉與內在渴望蛻變的歷程……〈時空漂鳥〉引用泰戈爾《漂鳥》詩作靈遊到棲止的意象，深化旅行歷程的寓意。

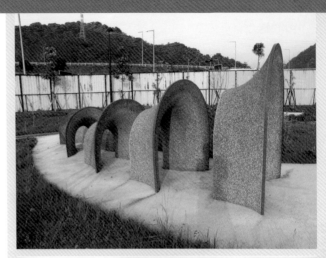

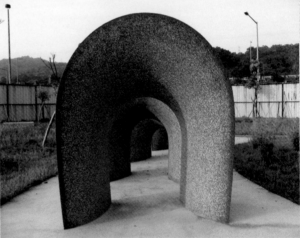

台北縣國道五號高速公路石碇休息站交流道綠地上、安全島上及庭園裡，分別放置著由薩燦如、尼古拉·貝杜（Nicolas Bertoux）的三大件組作品，〈大地脈動〉以漸層的造形變化與視覺的心理學，讓高速移動的觀賞者更能感受到作品的張力與美感，層層依序而昇的巨石，彷彿透露出大地山川的生成與活力，是質量兼具的地標性藝術景觀。

薩燦如、尼古拉·貝杜
光陰隧道
2000
南非紅花崗石
210×180×75cm
165×160×80cm
135×140×90cm
115×125×100cm
115×95×150cm
台北縣國道五號高速公路石碇休息站庭園（上、下圖）

薩燦如、尼古拉‧貝杜
大地脈動
2000
卡拉拉大理石
最高為11.5m
台北縣國道五號高速公路石碇交流道綠帶

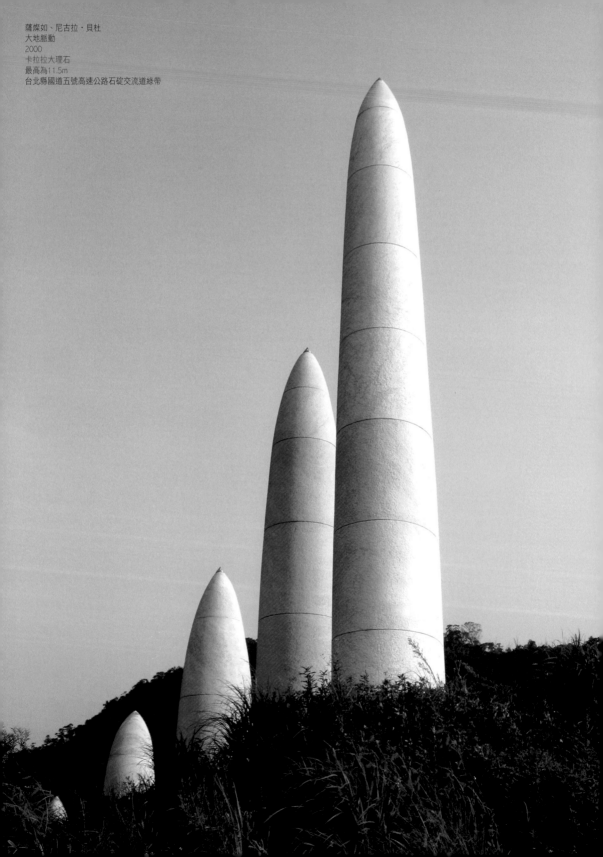

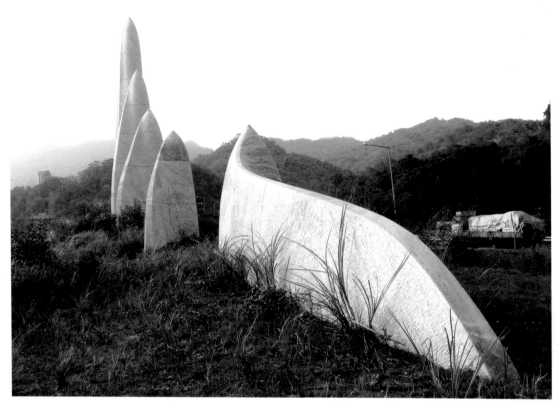

〈光陰隧道〉由南港隧道的意象出發，反映出地形及設置點的機能性，在遊客經過一個個旅途中的隧道後，再次進入屬於內在生命的時空隧道，細數記憶中過往的點滴並儲備精力以迎接下一個機遇。

大海啊，你說的是甚麼話語呢？
那些都是永恆的詢問
天空啊，妳的回答是甚麼話語呢？
那些都是永恆的沉默
——泰戈爾《漂鳥》

〈時空漂鳥〉引用泰戈爾《漂鳥》（Stray Birds）詩作雲遊到棲止的意象，深化旅行歷程的寓意，同時隱喻生命自我完成的流轉與

內在渴望蛻變的歷程。一段路面在空中翻轉後轉至另一空間，猶如高速公路透過立體匝道系統設計來吞吐車流，讓中途停下休息的旅客感受一段轉進的心靈之旅。

薩燦如、尼古拉·貝杜
大地脈動
2000
卡拉拉大理石
最高為11.5m
台北縣國道五號高速公路石碇交流道綠帶（上、下圖）

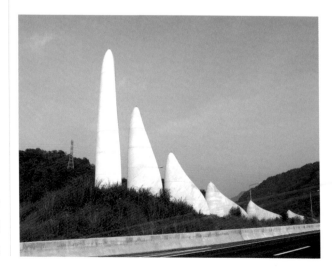

第四章　石頭的故鄉——花蓮

花蓮現階段的數量與品質均居全國之冠……

花蓮國際創作營所留下的石雕作品，如今已成為國際間知名之收藏珍品，

（一）來自民間的力量

從一九九五年首屆由民間團體所發起籌備，由官方接手承辦的國際石雕創作營，花蓮縣文化局爾後每隔兩年舉辦一次，至今在境內就累積了高達六十四件國內外藝術家的石雕作品，花蓮縣在台灣堪稱最具石雕藝術特色的縣市。

放置的地點包括花蓮縣文化局前園區、花蓮縣政府石雕廣場、新城鄉七星潭風景區、東部海岸國家風景區管理處、花東縱谷國家風景區管理處、太魯閣國家公園管理處、台鐵花蓮站等。

一九九五年完成十六件作品，大都置放於花蓮市府前路旁的「花蓮縣政府石雕廣場」內。它們分別是多明尼克・威爾（Dominic Welch，英國籍）的〈鹽寮之花〉、杜善・凱立克（Dusan Kralik，斯洛伐克籍）的〈冥想之石〉、林慶宗的〈魚形山水〉、廖秀玲的〈走過歲月〉、艾米爾・烏托荷文（Emiel Uytterhoeven，比利時籍）的〈人類宇宙〉、柳順天的〈生之喜悅〉、蔡文慶的〈發現一顆種子〉、張育瑋的〈誕生——延續〉、娜莉蓮・曼多荷（Melida Mendoza，巴拉圭籍）的〈百步蛇〉、緒信方良（日本籍）的〈蓮——陽之印〉、史蒂芬・布契爾（Stefan Beuchel，德國籍）的〈聯結〉、保羅・馬藍登（Paul Marandon，法國籍）的〈消逝的語言〉、楊正端的〈人世間〉、米蓋立・恩瑞柯・奧斯立（Michele Enrico ausili，阿根廷籍）的〈致永

恆〉、唐雅・普瑞敏捷（Tanya Preminger，以色列籍）的〈女中豪傑〉、黃清輝的〈東方之源〉。其中〈百步蛇〉、〈蓮——陽之印〉、〈致永恆〉三件作品置放於新城鄉七星潭風景區內。

〈女中豪傑〉，草地上一張石桌下垂掛著乳房，像一隻母牛般站立著，似乎毫無怨尤的等待著嗷嗷待哺的小牛前來。唐雅・普瑞敏捷創作意念來自在花蓮設立慈濟醫院、學校造福當地民眾的證嚴上人。作品的表面有密密麻麻的切鑿痕跡，彷彿曾遭受無數次的打擊，但桌面下的乳房卻光滑圓潤，桌腳方正

唐雅・普瑞敏捷
女中豪傑
1995
大理石
160×72×83cm
花蓮縣政府石雕廣場

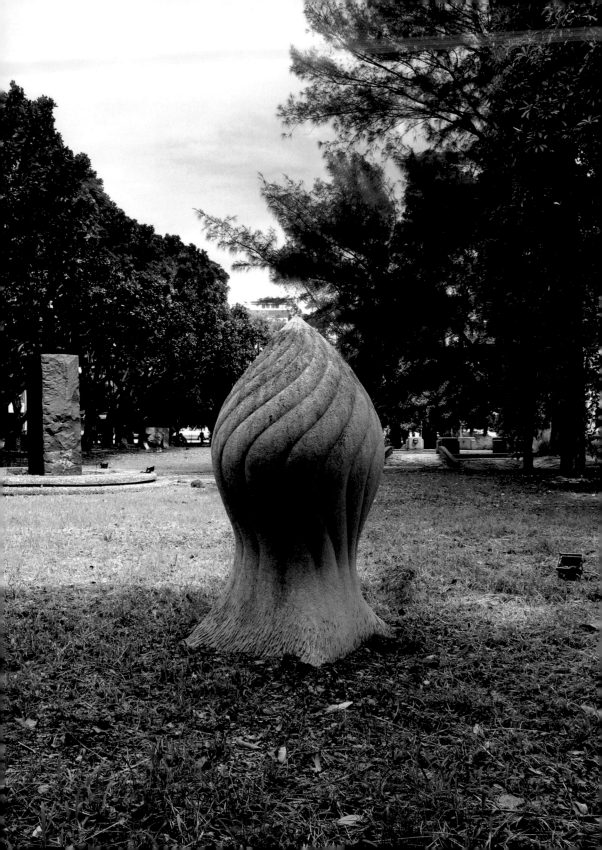

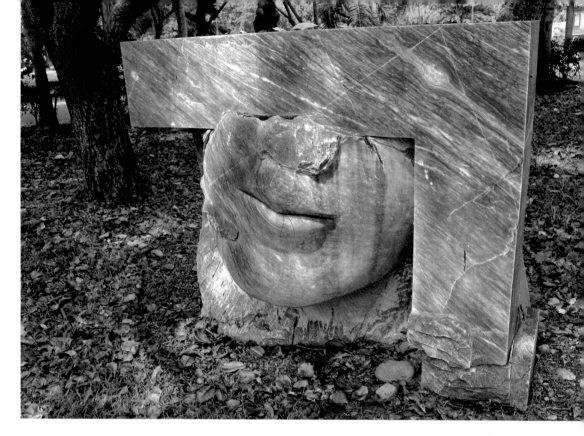

粗厚，整體給人感覺穩重，在粗糙的表面下透露著親切且穩定的安全感。

〈鹽寮之花〉在延展出奔放姿態之前，花朵必須經歷自母體膨脹而生的緊繃與拉扯的過程，一片緊包一片的幼嫩花瓣相互糾纏，以一股持續的律動緩緩地盤旋而上，等待時機成熟破繭盛開。不禁令人讚嘆，造物者在賦予自然界生命時，必是以深刻的考驗、誕生繽紛之美。

〈逍逝的語言〉以優美臉龐的嘴唇為主軸，上方被沉重的力量壓迫著，表現出人類在現實生活中所承受的責任與負擔而無法言語，能使觀賞者產生極大的共鳴。

〈聯結〉以一塊雕鑿著幾何結構的石塊，與另一塊未經修飾的石塊堆疊而成，遠觀看似緊密成一體，細看當中其實存在著不規則的龜裂，史帝芬・布契爾藉由這樣的聯結，闡釋大自然的力量和人類思考的關聯性。

〈百步蛇〉表現巴拉圭印地安的傳統文化，將大自然千變萬化的面觀，藉由羽毛無限旋轉以舞姿呈現出來。根據原住民的傳統雕刻出百步蛇的圖騰，旨在提醒現代人保存傳統文化的重要。此作品一九九五年完成於鹽寮展出時，有羽毛放置其上，但後來經二度遷移至七星潭風景區內，羽毛早已遺落。

〈蓮——陽之印〉似日出與似蓮花出水的圖形，兩者皆表現了對未來所抱持光明與希望的憧憬，而其中類似水滴波紋的圖狀，是緒信方良運用水的循環，隱喻自然界生命的輪迴不息。

保羅・馬蘭登
逍逝的語言
1995
大理石
177×100×140cm
花蓮縣政府石雕廣場

多明尼克・威爾
鹽寮之花
1995
大理石
75×75×153cm
花蓮縣政府石雕廣場（左頁圖）

史帝芬‧布契爾
聯結
1995
紅花崗岩
117×114×100cm
花蓮縣政府石雕廣
場

娜莉達‧曼多荷
百步蛇
1995
紅花崗石
524×130×62cm
新城鄉七星潭風景
區

緒方信良
蓮──陽之印
1995
紅花崗石
314×122×218cm
新城鄉七星潭風景
區（右頁圖）

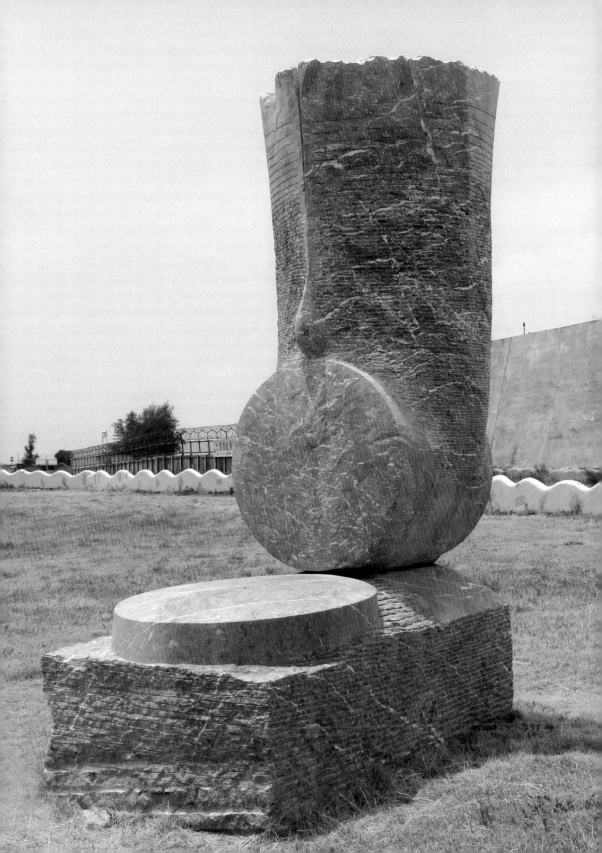

林正仁 謎 1997 希臘白大理石 131×110×100cm 花蓮縣文化局前園區

薩燦如 共生 1997 白大理石 200×70×70cm 花蓮縣文化局前園區

（二）花蓮的石頭在唱歌

「花蓮的石頭在唱歌」是一九九七年的花蓮國際石雕藝術季戶外創作營的主題，當年有十二名國內外藝術家參與，那些作品分別是林正仁的〈謎〉、許禮憲的〈風〉、薩燦如的〈共生〉、枸蘭‧瞿帕雅（Goran Cpajak，南斯拉夫籍）的〈界限〉、黃清輝 的〈稻香飄揚〉、帕羅曼‧默許（Moshe Perelman，以色列籍）的〈自由之窗〉、瑪麗亞‧洛克（Maria Rucker，德國籍）的〈雙杯〉、葛瑞格‧夏弗（Craig Schaffer，美國籍）的〈雙沙漏〉、伊費‧班其林（Yves Banchelin，法國籍）的〈人神合力〉、甘朝陽的〈迎風〉、王國憲 的〈出牆〉、安東‧布隆思瑪

（Antone Bruinsma，荷蘭籍）的〈幻覺之門的冥想〉。目前大部分作品放置在花蓮縣文化局前園區，其中〈風〉與〈迎風〉放置在新城鄉七星潭風景區內。

〈謎〉的作者是林正仁，他經常將某些代表東方文明的造形與現代抽象造形結合，讓造形轉變成符號間的相互對比或滲透，而讓觀賞者產生隨意性的詮釋與閱讀。他將斷柱、神像、殘塊與自然奇石排成一軸線，表現出殘缺與自然力、隨意與理性的對比，也隱含著對人世的關照。

薩燦如在〈共生〉這件作品中呈現和緩的山丘外形，中間開展的部分，彷若集水區匯流雨水形成瀑布，蘊含了生命的成長所需的物質和能量。

〈稻香飄揚〉是雕刻家黃清輝一系列以稻米為主題的作品，稻米的清香隨風飄揚在樸素的鄉間，以厚實的石材來表達豐收的喜悅及生命的律動，不但有濃郁的鄉情又有現代感。

許禮憲的作品〈風〉以風帆象徵空氣的存在與流動，蛇紋石上的綠代表生命。風之於帆，有如生命對空氣的依存，帆與船體的組成，表示生命體之間的適切聯結。

〈雙沙漏〉是葛瑞格·夏弗的作品，其由兩個對應的平面所構成，透露了時空的內在與

黃清輝
稻香飄揚
1997
白大理石
185×350×64cm
花蓮縣文化局前園區

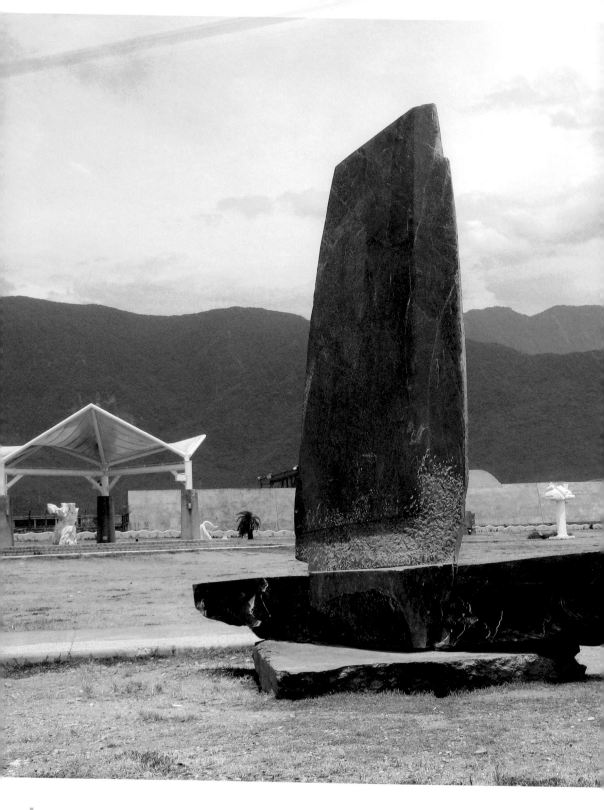

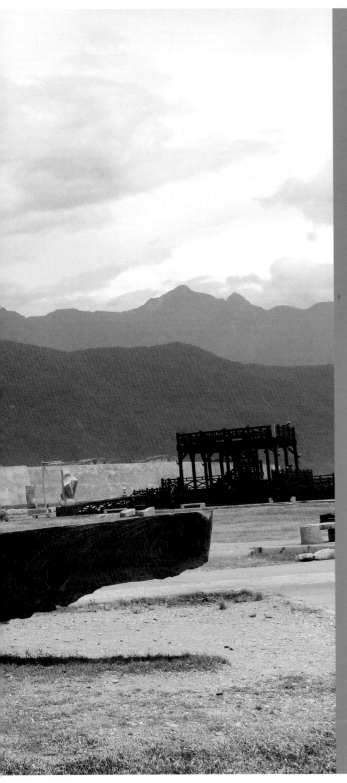

外在、可見與不可見、現在
與未來的因果關係。

　　安東・布隆思瑪在〈幻覺
之門的冥想〉中，描寫著
「一個人正坐著思考如何追求
精神釋放，貓頭鷹象徵掠取
生命的嚮導，急遽上升的火
光代表生命力，閉上眼睛的
女性面臨隔絕外面的世界，
深入內心的潛意識境地，男
性則昭示此時此地的存在。」

　　〈人神合力〉，伊費・班其
林以「去結構」的表現方式
讓岩石彷彿回到了創世之初
緩緩慢流，意義尚未出現而
生機卻已萌芽。人們可理解
的世界在自然生成之初就已
經蘊含於其中。

許禮憲 風 1997 蛇紋石 595×290×500cm 新城鄉七星潭風景
區（左、右頁圖）

葛瑞格・夏弗 雙沙漏 1997 大理石 作品100×100×50cm、基座81×100×50cm
花蓮縣文化局前園區

安東・布隆思瑪 幻覺之門的冥想 1997 紅花崗石
224×140×62cm 花蓮縣文化局前園區（下、右頁圖）

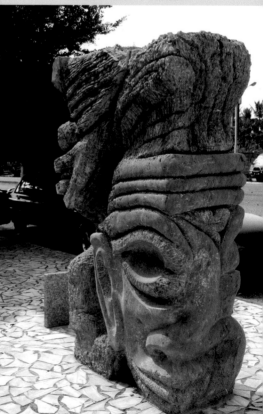

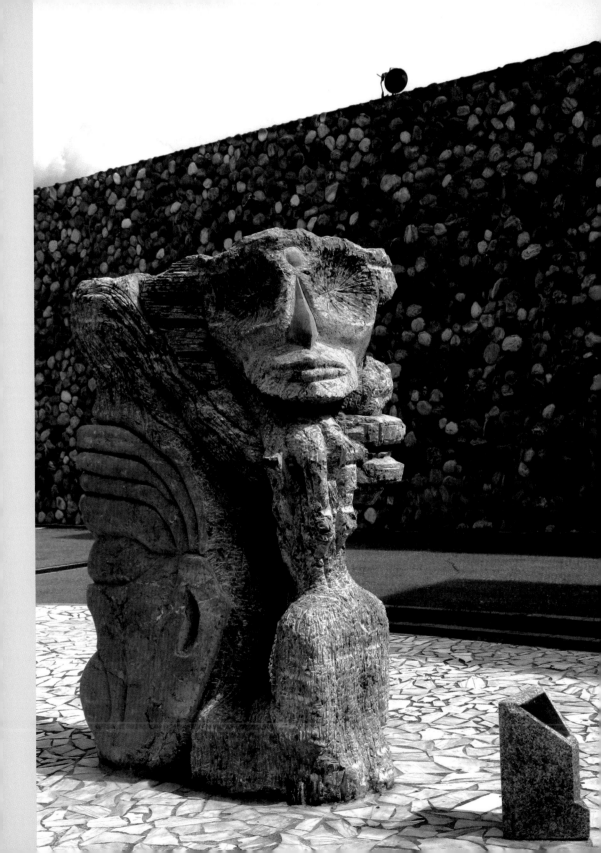

伊費・班其林
人神合力
1997
漢白玉
140×210×100cm
花蓮縣文化局前園
區（上圖）

甘朝陽
迎風
1997
白大理石
350×125×110cm
新城鄉七星潭風景
區（下圖）

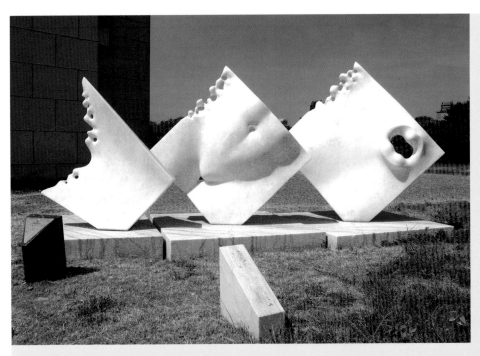

吉歐·菲林
美人魚
1999
巴西白大理石
165×155×95cm
花蓮縣文化局前園
區

甘朝陽的〈迎風〉企圖表達在大自然的瞬間律動，藉由自由形塑如皴法所席捲的風蝕形象，迎風律動的律動感，使觀者冥想自然。

(三) 雕塑春天

一九九九年花蓮國際石雕藝術季戶外創作營的主題是「雕塑春天」，當年邀請國內外十二名雕刻家來花蓮，進行為期一個月的戶外創作。該屆的十二件作品分別是陳麗杏的〈回〉、丹尼爾·古夫瑞（Daniel Couvreur，加拿大籍）的〈巨石〉、卡洛琳·羅曼斯道夫（Caroline Ramersdorfer，奧地利籍）的〈微光——光亮空間〉、胡棟民的〈樹影〉、柯林·費古（Colin Figue，英國籍）的〈月光〉、艾瑞爾·墨索維奇（Ariel Moscovici，法國籍）

的〈震盪〉、吉歐·菲林（Gueorgui Filin，保加利亞籍）的〈美人魚〉、杜多·杜多羅夫（Todor Todorve，保加利亞籍）的〈永恆的宇宙〉、齊藤·徹（Tohru Saitoh，日籍）的〈天人合一〉、喬治·瞿帕雅（Djordje Cpjak，南斯拉夫籍）的〈永恆〉、林聰惠的〈風與太陽〉、梅爾頓·瑞凡（Meliton Rivera，義大利籍）的〈能量與實體〉。大部分作品目前分別放置在花蓮縣文化局前園區，而〈回〉、〈永恆的雲〉與〈風與太陽〉放置在新城鄉七星潭風景區內，〈震盪〉則放置在台鐵花蓮站前站出口前方。

〈美人魚〉由三個部分組成，創作者認為「童話故事中美人魚的頭、身、魚尾的美麗造形，不論在世界那一個國度，不論古往今來，美人魚都是航海人員行船之際又怕又愛

丹尼爾‧古夫瑞
巨石
1999
花蓮大理石
60×40×300cm
花蓮縣文化局前園區（右頁圖）

齊藤‧徹
天人合一
1999
中國630灰花崗岩
120×130×235cm
花蓮縣文化局前園區

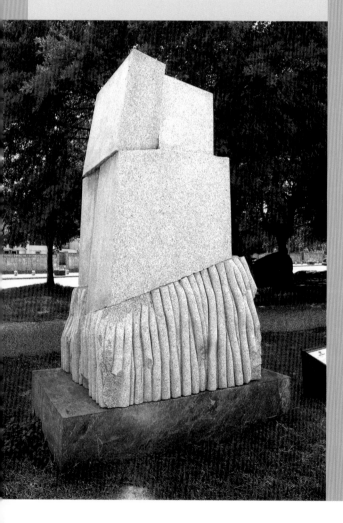

的神祕象徵。在人類即將進入第三個太平盛世的初始，美人魚已經成為新被命名的恆星群星座，代表貫穿生命之洋的長途旅程。」

〈天人合一〉上面是銳角的方塊，面試刻著木紋或水紋的石雕，在一剛一柔、剛柔並濟中，以「天」與「地」作為象徵宇宙的符號，作者企圖展現東方思想家老子的哲學，希望讓觀者產生一種能量，頓悟回歸自然的真理。

〈巨石〉以獨立的大理石石柱呈現，丹尼爾‧古夫瑞認為石柱通常是不同民族作為某些特殊慶典地標的一種表現方式。為了以圓的石頭、圓的金屬片顯現人類文化的痕跡，作者還特別遠從義大利帶來一些私人的石頭作為鑲嵌物，他希望藉此讓在台灣的創作與義大利產生關聯，以內容和材料形成一個共生的關係。

〈月光〉以白色大理石雕刻出兩件呈大弧形延展的彎曲造形，意圖表現空間和時間的距離以及循環不止的移動狀態。暗喻空間的虛與實，作品的交界處，企圖營造出宇宙能量的接受力和沉思冥想的焦點效果。

〈微光——光亮空間〉反映出時間、宇宙和生命的和諧，作品由兩個部分組成，在一塊白色大理石為主題的長方形光滑表面，有一個柔軟線條的開口，可以讓觀賞者與空間、光線和律動產生互動，開口以「拋光」和「打磨」處理，象徵人類精神層面和肉體存在的結合。有著自然粗糙表面、不規則尺寸的

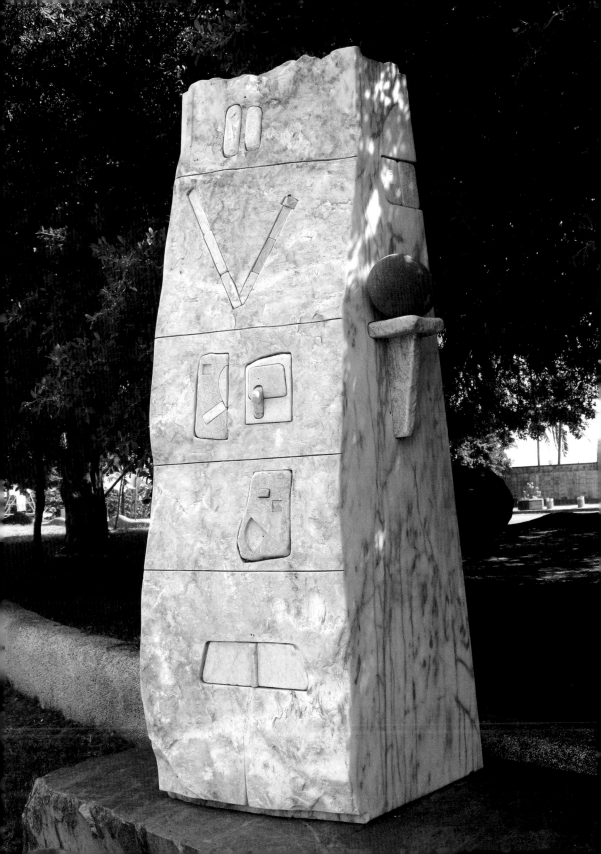

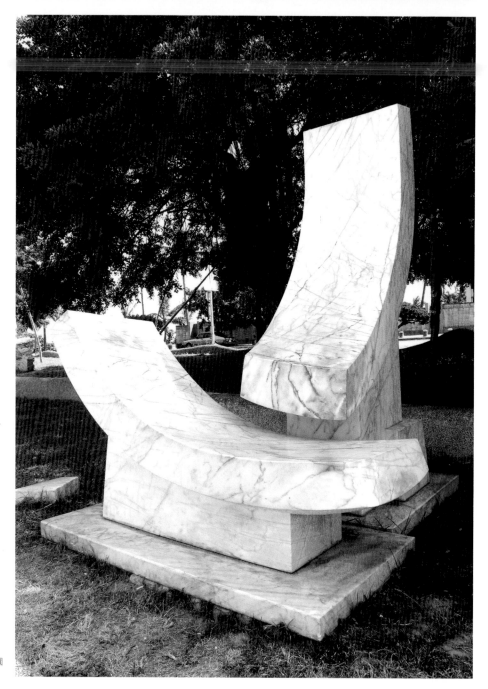

柯林・費古
月光
1999
花蓮大理石
260×80×260cm
花蓮縣文化局前園
區

黑色基石開口與光亮空間相對應，與主體作品比例相稱而趨於平衡。

　　〈樹影〉上半部用鑽透的手法，形成一四方形鏤空雕刻，在隨心所欲中，展現一定的規律，波狀的線條如波濤起伏的海水，鏤空的雕刻讓作品具有透明性及穿透性。作品的下半部是一柱狀的律動造形，白色大理石的自然紋路，形成另一種風情的海浪波紋，上下

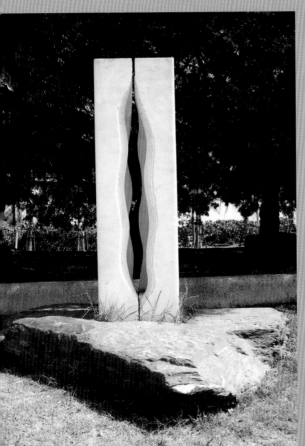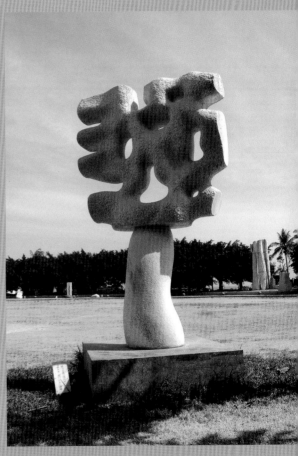

卡洛琳‧羅曼斯道夫 微光——光亮空間 1999 花蓮大理石 250×130×250cm 花蓮縣文化局前園區（左圖）

胡棟民 樹影 1999 中國晚霞紅 180×180×50cm 花蓮縣文化局前園區（右圖）

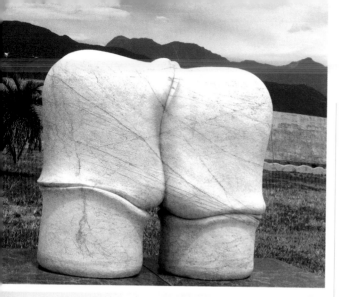

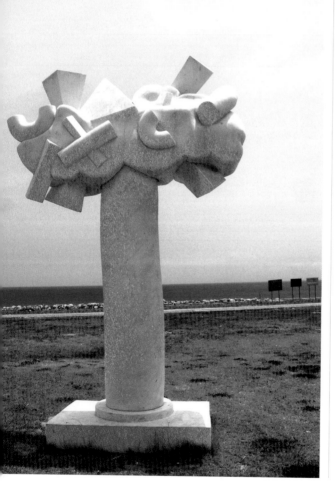

呼應，整個作品以「看樹不是樹」、「看樹又是樹」的禪機，爲觀者創造出無限的思想空間。

〈回〉，陳麗杏以花蓮大理石爲石材，黑色花崗石板的基座反射作品的影像，作品的上半部是回的實體，與台座反映出的虛體，形成一個「回」字，張力與壓力是作品的主要結構，用以表達在自然界與生活中「回」的關係，象徵虛中有實、實中有虛。陳麗杏希望藉作品讓觀者體認，人生有如大海潮來潮往，有挫敗沮喪，也有快樂希望。

〈永恆〉是作者在紙上塗鴉時引發而產生的作品靈感，以一根大理石柱子撐起，垂直豎立於遠高於人的視線之上，所以人們必須仰首觀看。風格上帶有希臘建築的意味，以幾何的圖像呈現自然的意象，人文思惟與自然世界相互交融，呈現出一種和諧的狀態。

〈風與太陽〉傳達對大自然與土地的感動，透過風的律動、陽光的熱情，表現飄柔與剛毅的互動與和諧，呈現向上放射造形。與花蓮沿岸的太平洋海濱的景致相呼應，給予觀賞者視覺延伸的動態感。

陳麗杏 回 1999 花蓮大理石 210×88×187cm 新城鄉七星潭風景區（上圖）

喬治‧瞿帕雅 永恆 1999 希臘白雲弧大理石 240×120×240cm 新城鄉七星潭風景區（下圖）

林聰惠 風與太陽 1999 中國630花崗岩 180×180×50cm 新城鄉七星潭風景區（右頁圖）

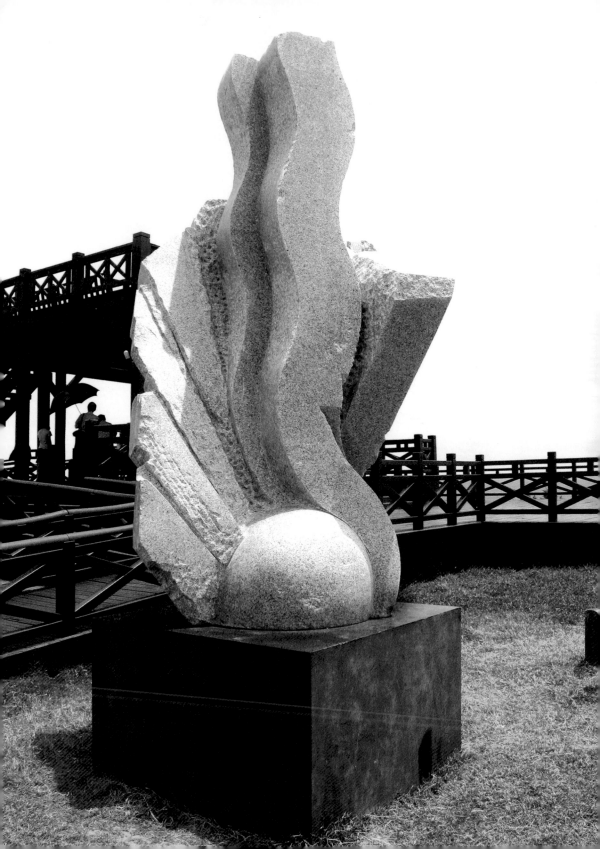

米契爾·阿格吉斯
構造的滑行
2001
黑大理石
265×165×87cm
花東縱谷國家風景區
管理處鯉魚潭管理站

（四）磊舞山海

　　二〇〇一年的花蓮國際石雕藝術季以「磊舞山海」爲主題，這次石雕戶外創作營吸引了共計全球二十五國一百十九位藝術家前來角逐，經嚴格評選之後選出十二位國內外的藝術家，進行一個月的石雕創作。他們分別是法布里修·德西（Fabrizio Dieci，義大利籍）的〈人類建築〉、米契爾·阿格吉斯（Michel Argouges，法國籍）的〈構造的滑行〉、姜憲明的〈春湧大地〉、約瑟夫·維希（Joseph Visy，法國籍）的〈路〉、尙保羅·查柏萊斯（Jean-Paul Chablais，法國籍）的〈三型態〉、蔡文慶的〈海洋物語〉、櫻井壽人（Hisato Sakurai，日籍）的〈光與風中的浸

水石之三〉、卡倫·范·歐嫚仁（Karin Van Ommeren，荷蘭籍）的〈景色〉、傑瑞·高曼尼克（Jiri Kovanic，法國籍）的〈星際的信號〉、坂井省達（Tatsumi Sakai，日籍）的〈水門〉、羅伯·皮爾瑞斯提格（Robert Pierrestiger，法國籍）的〈無題〉、史提夫·伍德沃（Stephen Woodward，加拿大籍）的〈螺旋金字塔〉。其中姜憲明的〈春湧大地〉獲得交通部觀光局遴選爲藝術外交大使，放置在美國內華達州拉斯維加斯市作永久的展出。

　　〈構造的滑行〉是作者系列「滑行」作品的延續。兩塊黑大理石像巨大的築造板，肩並肩、靜靜地、輕柔地滑行，富有即興的簡潔

尚保羅‧查柏萊斯
三型態
2001
白大理石
200×160×510cm
花東縱谷國家風景區管理處鯉魚潭管理站

風味、平實樸素的風貌，內在蘊含的能量極度耐人尋味。作者擅長在巨大板塊上用手工雕琢變化多端、對比互補的紋理，這也是作者風格延續的線索。

〈三型態〉以一種粗獷雕鑿手法完成，地標意義矗立高聳的石柱，具有原始巨石的情趣，各部分造形組合，表現出一種平衡與人類美學的概念。作者透露：在不認識花蓮的前提下，他以想像的方式構圖、製作模型，在看到花蓮的大山大海，他肯定地認為這件作品也可以解釋為海洋與船桅：一輪彎月有著海洋的動態感，而高聳的石柱又何嘗不是船桅的堅持？在陰陽相濟的人聲中構成生生不息的平衡。

〈景色〉如同絲緞般圍繞成一個「回」狀的矩形視窗，無盡迴旋的線、面、體，沒有盡頭也沒有起始，如同自然界生與死形成一個持續的環，隨著視線的移轉，矩形變成三角形，消失與重現，雕刻空間並形成一個觀景視窗。

卡倫‧范‧歐嫚仁
景色
2001
白大理石
245×175×60cm
花東縱谷國家風景區管理處鯉魚潭管理站

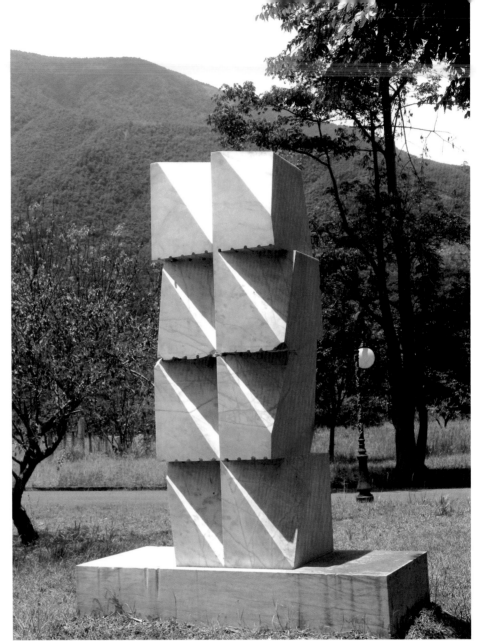

櫻井壽人
光與風中的浸水石
之三
白大理石
90×90×260cm
花東縱谷國家風景
區管理處鯉魚潭管
理站

〈光與風中的浸水石之三〉以一塊長方形原石進行幾何切割，作出陰影的效果，表現空間中的光線與風，在冷冽的幾何造形中表現自由的感性與細膩的情感，在人爲的自然規則中表現出自然的不規則，這是空間、地點與人的接界點。

〈螺旋金字塔〉充滿海洋訊息的符號，雙重纏繞形成像紡梭的串聯螺旋體，兩個螺旋接點，一端像海貝殼的紋路，另一端則有些與美索不達米亞金字塔或巴比倫塔有關，引發了許多紡梭、海洋與貝殼或建築的聯想，展現建築結構仿傚自然的精神。以上五件作品

均放置於花東縱谷國家風景區管理處鯉魚潭管理站園區內，由於潭面單純而寧靜、南潭北潭的寬闊草地，讓造形抽象簡潔的作品呈現了凝聚的意象。

〈海洋物語〉強化台灣海島特質，試圖將花蓮美麗的風景融入作品中，以黑花崗石象徵深黑的海洋，鑲嵌的線條呈現花蓮舊港空照圖，紅化石物化為海島，又像經過萬年進化的海洋生物，落腳於日夜不斷拍打的波浪之中。這件作品放置於新城鄉七星潭風景區。

〈水門〉表現作者對藝術生命無限延展，以及水門開口後多樣的可能性。在冷硬的方石

板塊中，波浪線紋交構為美麗的匯聚組合，在對比裡尋找交融和諧，達到流暢優美的氛圍，流露出作者創新風格的企圖。此件作品放置於花蓮菸廠前。

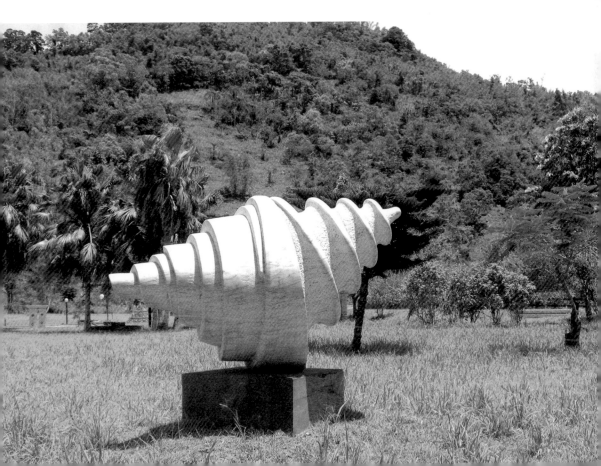

（五）石雕景觀大道

　　二○○二年起，花蓮縣政府為配合城鄉特殊風情，以及花東縱谷風景管理處希望為花蓮十三鄉鎮景觀地貌注入藝術新生命，打造全國唯一的「石雕景觀大道」，並且將歷年來各單位合作而累積下來的創作營作品分散擺設。北起秀林鄉太魯閣國家公園管理處內有甘朝陽的〈泰雅和風〉、邱創用的〈谷跡〉、台九線新城鄉入口三角地有胡棟民的〈迎〉、七星潭風景區內有〈致永恆〉、〈花與露〉、

坂井達省 水門（夜景） 2001 白大理石 70×200×300cm 吉安鄉菸廠前（左圖）

坂井達省 水門 2001 白大理石 70×200×300cm 吉安鄉菸廠前（右圖）

甘朝陽 泰雅和風 1999 雲紋白大理石 300×85×95cm（2件） 秀林鄉太魯閣國家公園管理處入口處（右頁圖）

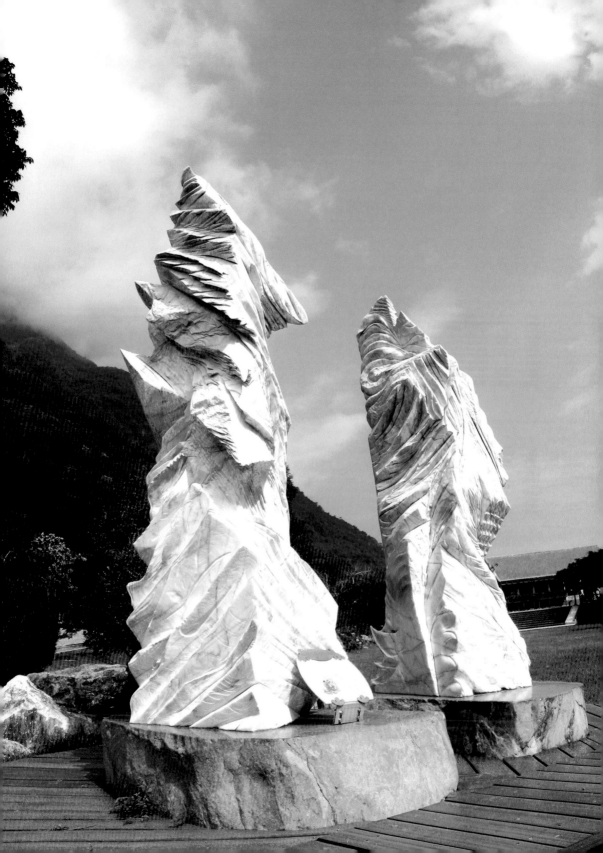

邱創用
谷跡
印度黑花崗石
2000
535×310×45cm
370×45×75cm
130×110×60cm
310×160×45cm
秀林鄉太魯閣國家
公園管理處中庭

胡棟民
迎
1999
白色大理石
280×280×100cm
新城鄉新秀一路台
九線與台九丙交叉
三角地K195
（右頁地）

〈蓮──陽之印〉、〈百步蛇〉、〈風〉、〈迎風〉、〈永恆〉、〈回〉、〈風與太陽〉、〈海洋物語〉等；在榮民大理石工廠門口前楊英風的〈昇華〉、花蓮市文化局園區有林聰惠的〈太魯閣峽谷〉、鄧仁貴〈同心協力〉和〈豐收〉、謝棟樑的〈天長地久〉、蔡文慶的〈待春〉、王國憲的〈人文的躍昇〉、安東・布隆思瑪的〈門〉等，壽豐鄉鯉魚潭風景區內的〈構造的滑行〉、〈三型態〉、〈景色〉、〈光與風中的浸水石之三〉、〈螺旋金字塔〉、木瓜溪橋南端北上有柳順天的〈大河頌〉、南端南下有許禮憲的〈浪花〉、鳳林鎮林榮森林公

園旁廖秀玲的〈昇記號〉、光復鄉台九線旁莊丁坤的〈伴〉、萬榮鄉台九線萬榮國中旁邱創用的〈賽德克勇士〉、豐濱鄉石梯坪遊憩區有許禮憲的〈陽光、空氣、水〉、瑞穗鄉馬蘭鉤溪橋頭旁有陳麗杏的〈昇陽〉、玉里鎮台九線旁林聰惠的〈情懷〉、富里鄉台九線旁楊正端的〈米鄉〉、卓溪鄉崙天派出所旁蔡文慶的〈布農之初〉等。

　〈大河頌〉以抽象之根莖和果實兩段成形，其下象徵節節成長之萬物，其上則呈現豐碩纍纍之果實。其欣欣向榮之狀，座立於木瓜溪畔，呼籲大河孕育萬物生機並傳達天人共

| 廣 告 回 郵 |
| 北區郵政管理局登記證 |
| 北 台 字 第 7166 號 |
| 免 貼 郵 票 |

藝術家雜誌社　收

100　台北市重慶南路一段147號6樓

6F, No.147, Sec.1, Chung-Ching S. Rd., Taipei, Taiwan, R.O.C.

Artist

姓　　名：＿＿＿＿＿＿＿＿＿　性別：男□ 女□ 年齡：＿＿＿＿

現在地址：＿＿＿＿＿＿＿＿＿＿＿＿＿＿＿＿＿＿＿＿＿

永久地址：＿＿＿＿＿＿＿＿＿＿＿＿＿＿＿＿＿＿＿＿＿

電　　話：日／＿＿＿＿＿＿＿　手機／＿＿＿＿＿＿＿

E-Mail：＿＿＿＿＿＿＿＿＿＿＿＿＿＿＿＿＿＿＿

在　學：□學歷：＿＿＿＿＿＿＿　職業：＿＿＿＿＿

您是藝術家雜誌：□今訂戶　□曾經訂戶　□零購者　□非讀者

客戶服務專線：**(02)23886715**　E-Mail：**art.books@msa.hinet.net**

藝術家書友卡

感謝您購買本書,這一小張回函卡將建立您與本社間的橋樑。我們將參考您的意見,出版更多好書,及提供您最新書訊和優惠價格的依據,謝謝您填寫此卡並寄回。

1.您買的書名是: _____

2.您從何處得知本書:

☐藝術家雜誌　☐報章媒體　☐廣告書訊　☐逛書店　☐親友介紹

☐網站介紹　☐讀書會　☐其他

3.購買理由:

☐作者知名度　☐書名吸引　☐實用需要　☐親朋推薦　☐封面吸引

☐其他 _____

4.購買地點: _____ 市(縣) _____ 書店

☐劃撥　☐書展　☐網站線上

5.對本書意見:(請填代號1.滿意 2.尚可 3.再改進,請提供建議)

☐內容　☐封面　☐編排　☐價格　☐紙張

☐其他建議 _____

6.您希望本社未來出版?(可複選)

☐世界名畫家　☐中國名畫家　☐著名畫派畫論　☐藝術欣賞

☐美術行政　☐建築藝術　☐公共藝術　☐美術設計

☐繪畫技法　☐宗教美術　☐陶瓷藝術　☐文物收藏

☐兒童美育　☐民間藝術　☐文化資產　☐藝術評論

☐文化旅遊

您推薦 _____ 作者 或 _____ 類書籍

7.您對本社叢書 ☐經常買 ☐初次買 ☐偶而買

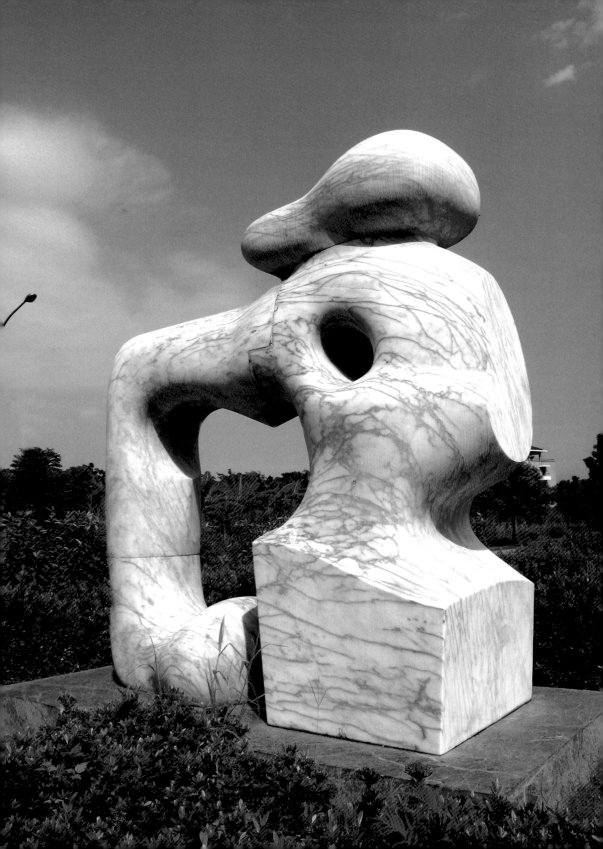

楊英風　昇華　1967　白大理石、蛇紋石、鋼筋混凝土　235×488×780cm　榮民大理石工廠門口（上圖）

鄧仁貴　同心協力　1987　貝殼化石　130×60×110cm　花蓮縣文化局前園區（下左圖）

鄧仁貴　豐收　1987　灰色大理石　91×61×50cm　花蓮縣文化局前園區（下右圖）

林聰惠　太魯閣峽谷　1987　花蓮大理石　270×530×625cm　花蓮縣文化局前園區（左頁圖）

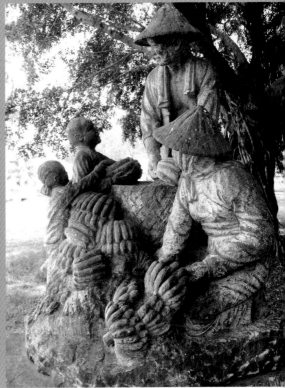

謝棟樑
天長地久
1995？
紅色觀音石
104×74.5×56.5cm
花蓮縣文化局前園
區（上圖）

蔡文慶
待春
1995
白大理石
103×52×50cm
花蓮縣文化局前園
區（下圖）

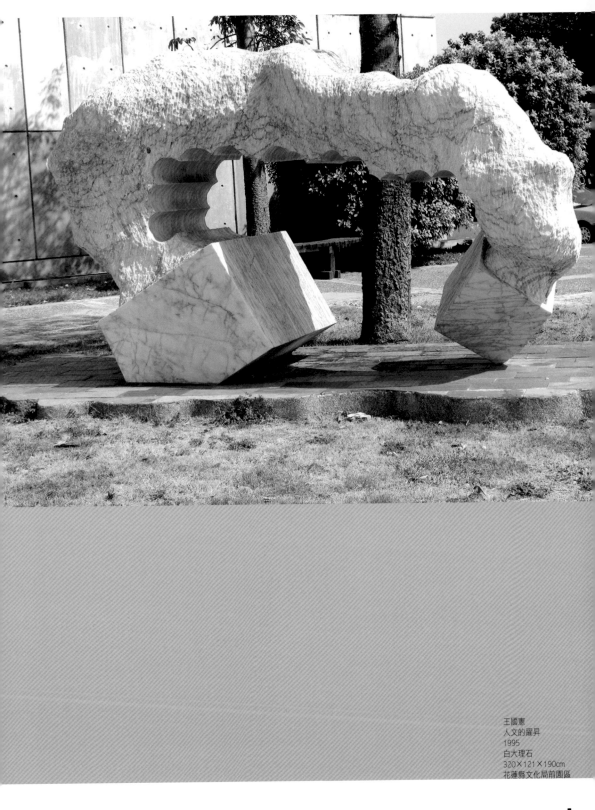

王國憲
人文的躍昇
1995
白大理石
320×121×190cm
花蓮縣文化局前園區

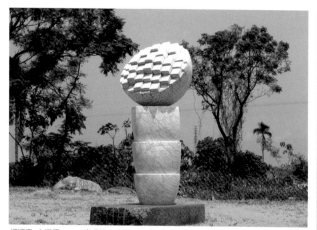

存的眞理。

〈昇記號〉紀錄其客家村莊的刻苦耐勞勤儉，甚或流浪遷徙的宿命，或許族群裡有著一股與人不同的音符，就稱它爲昇記號的高音吧！

〈伴〉被遺忘了，牠曾追隨祖父撫摸大地，不畏風雨，爲等待稻田金黃。〈伴〉以石頭材質的厚重純樸，結合鄉土呈現直接而誠摯的情感雕出兩隻相依的水牛。在作品造形上追求正確而嚴謹的結構，動向和比例的均衡美感，簡約的線條和量塊，以及環境空間的

柳順天　大河頌　2000　大理石　150×140×350cm　壽豐鄉木瓜溪橋南端北上車道側（上圖）

廖秀玲　昇記號　1999　大理石　直徑100×高400cm　鳳林鎮林榮森林公園旁（下圖）

融合等要件。

　　〈昇陽〉以陽光、水及土壤及胚芽爲元素，作品由三塊象徵土壤的石雕組合而成，上面覆蓋著水樣狀的波浪形曲線，中間由Ｓ形微彎柱狀撐起形似太陽的石雕。十一條由內向外放射生長的稻穗，象徵瑞穗鄉十一個村落如太陽般散發出祥瑞的光輝與希望。

　　〈情懷〉描寫一對祖孫在玩躲迷藏的閒餘之樂，在恰當的石材與寫實風格裡，讓四周的氣氛沐浴在甜蜜、溫馨、唯美的律動和風中。

　　「富里」是花蓮的穀倉，富麗米名聞遐邇，〈米鄉〉以石臼及稻穀爲造形元素。碗形及階梯狀漸次上升，以示迎受雨露欣欣向榮，中間挾以石塊，表示遍地稻糧，富麗風饒、除舊佈新，整體表現豐饒富麗的地方特色。

　　台鐵花蓮站內也放置了多件由前幾屆國際石雕創作營的作品，如楊正端的〈風〉、枸蘭‧瞿帕雅（Goran Cpajak）的〈界線〉、葉勝光的〈歸途〉、艾瑞爾‧墨索維奇（Ariel

莊丁坤
伴
1999
黑花崗石
252×105×126cm
光復鄉大馬村馬錫山下259K

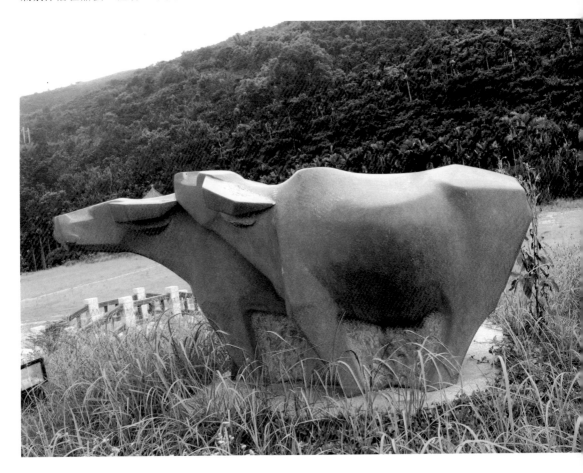

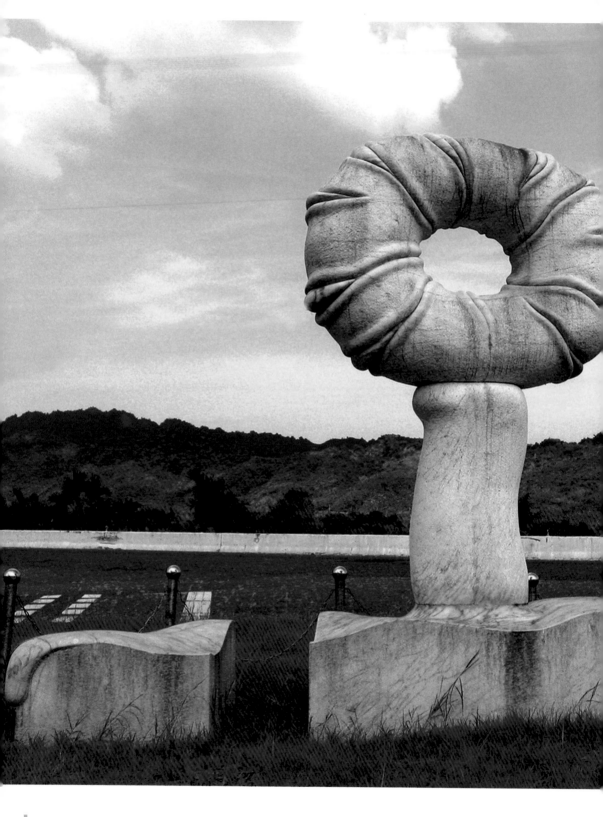

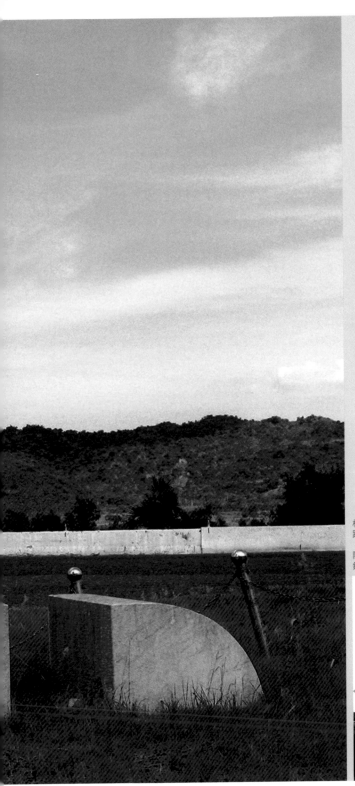

林聰惠　情懷　1999　大理石　300×120×185cm　玉里鎮台九線興國路與忠孝路交叉三角地307K（下圖）

陳麗杏　昇陽　1999　和平白大理石　460×125×320cm　瑞穗鄉馬蘭鉤溪橋頭（跨頁圖）

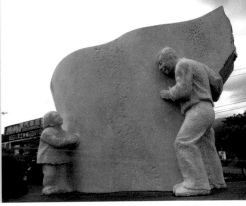

楊正端 風 1992 白色大理石 110×50×85cm 台灣鐵路花蓮站第
二月台（下圖）

楊正端 米鄉 1999 白色黑紋大理石 400×240×200cm 富里鄉羅
山瀑布道路與台九線交叉南側邊（跨頁圖）

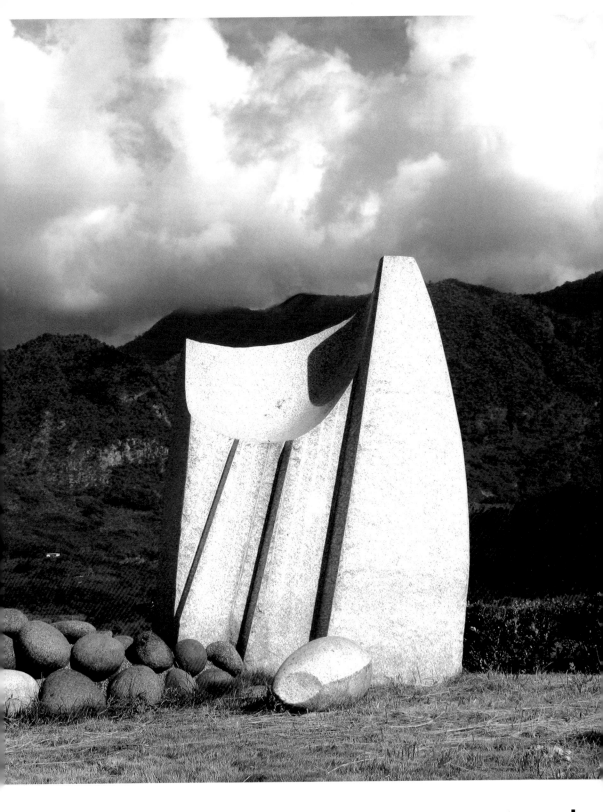

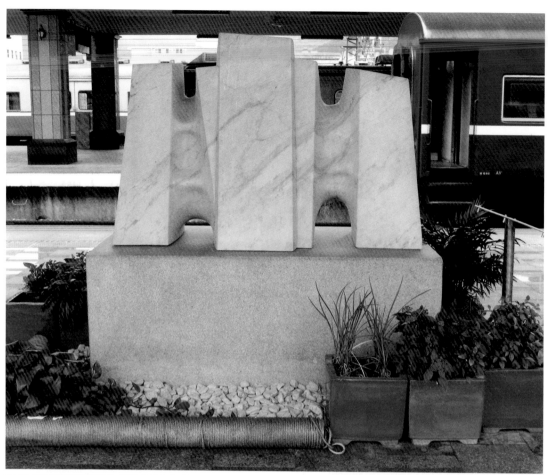

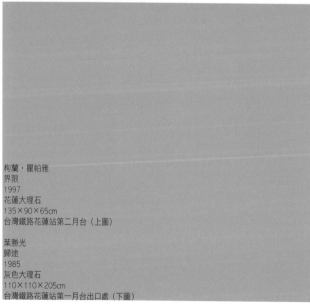

枸蘭・瞿帕雅
界限
1997
花蓮大理石
135×90×65cm
台灣鐵路花蓮站第二月台（上圖）

葉勝光
歸途
1985
灰色大理石
110×110×205cm
台灣鐵路花蓮站第一月台出口處（下圖）

艾瑞爾‧墨索維奇
震盪
1999
花蓮大理石
106×300×200cm
台灣鐵路花蓮站入口

Moscovici）的〈震盪〉，而在入口處庭院內有林聰惠的〈人之旅〉，多年來這些作品已在此陪伴著等候的旅客。

（六）石雕姊妹雙城會

二〇〇三年花蓮國際石雕藝術季，採雙城藝術交流方式，由花蓮市與義大利石雕藝術城聖拉維薩市（Seravezza）共同舉辦，入選的十位石雕家，除了五位台灣石雕家外，另五位國外石雕家，他們進駐花蓮，展開一個月的現場創作。他們和他們的作品分別是：黃河的〈風向〉、吳明聲的〈理想國〉、林金昌的〈擠壓〉、托貝爾（Tobel Ahlhelm，德國籍）的〈旋轉〉、恰雅‧雪爾克（Jaya Schuerch，瑞士／美國籍）的〈高聳入雲〉、伯納‧費爾希根（Bernard Verhaeghe，比利時籍）的〈新文化〉、保羅‧波盧（Polo. Alex Bourieau，義大利籍）的〈兩人份的午茶〉、楊春森的〈獨角仙〉、柳順天的〈無限的潛能〉、大衛‧坎貝爾（David Campbell，美國籍）的〈雙翼〉。這些作品分別放置於東部海岸國家風景區管理處與花東縱谷國家風景區管理處的旅客休憩區內。

〈無限的潛能〉以堅韌的不鏽鋼索結合黑色

柳順天
無限的潛能
2003
帝王黑花崗岩、不
鏽鋼白灰大理石
作品
110×110×200cm
基座
120×120×30cm
台九線鹽寮路段休
息區位

大理石，構成內在壓縮的張力，呈現出生命「覺醒」的力量。試圖在有形的束縛下，將人類心靈深處蘊藏的一股篤實力量，真實地揭示出來，即在困境中尋求無限覺醒的意思。

〈風向〉借用飛機啟航跑道上的風向座標為造形，層層而上，如飛機起飛，御風而上，呈現旗幡飄動，風韻與大自然合而為一的和諧狀態。作者藉由傳達風的律動，訴求人與環境互動關係及自我觀照、提升的期許。以上這兩件作品置於台九線鹽寮路段休息區。

〈擠壓〉呈現出來的已經不是石頭，而是自然社會的必然性外力、是真實人生的意義。

這些是每個人可能的遭遇，也是每個真實人生的寫照。這件作品放置於東管處芭崎遊客服務中心。

〈旋轉〉從石頭內部找到內心，然後雕刻出類似深入大理石中心的螺旋體，透過此模式的呈現，螺旋體同時也轉化出既是突出也是凹陷的多面向作品，引導欣賞者將焦點放在中空的螺旋部分，因此，石頭本身將不存在。這件作品放置於東管處石梯坪遊客服務中心。

〈高聳入雲〉的概念來自東方的「門樓」美學，盤子象徵慾望和渴望的情緒，上升到末竟的世界。而物體往天空無限延伸，彷彿消失在另外一個世界，超越了人類可以感受的

黃河
風向
2003
義大利雪白銀狐大理石
136×50×226cm
台九線鹽寮路段休息區

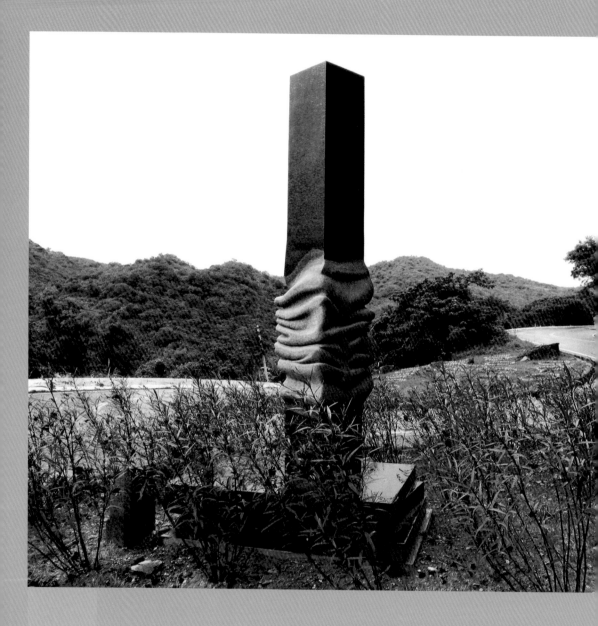

林金昌
擠壓
2003
山西黑色花崗岩
55×55×268cm
台九線芭崎遊客服
務中心

托貝爾
旋轉
2003
大理石
270×120×90cm
東管處石梯坪遊客
服務中心

恰雅・雪爾克
高聳入雲
白色大理石、不鏽鋼索
300×50×80cm（2件）
50×50×20cm
45×45×18cm
40×40×16cm
35×35×15cm
縱管處鳳林休憩區

經驗。

〈新文化〉以單純白大理石抽象作品表現兩個元素，這個隱含二元特性的新文化，強度拉扯著彼此，但也是可以連結或劃分的群體，像心中面臨制式或彈性、情理或法律的社會，而有互動、妥協的呼應。

〈兩人份的午茶〉具有兩元性的寓意，置於地面上的兩個大理石半球體，象徵陰與陽、空與滿、明與暗、東與西，由球體小洞篩出的光線，則象徵兩種不同文化的相遇，兩個杯子合起來其實是一個圓，這樣的意境有日本茶道的奧祕，藉著一盞茶的閒聊，東西文化在此交流。

〈獨角仙〉的犄角是為求生存的防衛與攻擊之武器，一支看似單純的獨角卻隱藏極大力量，像雙手之於人類的重要性。這樣的主題呈現是重視台灣已漸漸絕種的獨角仙，而希望人們珍視與大自然的和諧關係。以上這四件作品放置於縱管處鳳林遊憩區內。

〈理想國〉是一個很另類的造形，象徵堡壘的造形隱藏著遙遠城邦的意象，是作者心目中的烏托邦。堡壘的頂端有大理石自然崩裂的自然質樸，而水滴狀象徵城堡的柱子充滿人治的條理，傳達出中世紀詩歌的意境，就像一場奇異的夢，夢境中呈現作者所追求的人生目標：希望建構自己在花蓮的理想國。以上這件作品放置於縱管處羅山遊憩區內。

也有許多地方單位各自設立入口，來加強能見度，在花蓮市北濱公園有一件早期用大

伯納‧費爾希根
新文化
2003
義大利卡拉拉白大
理石
200×100×100cm
縱管處鳳林休憩區

普羅‧亞歷山大波盧
兩人份的午茶
2003
義大利卡拉拉白大
理石
150×150×90cm
(2件)
縱管處鳳林休憩區

楊春森
獨角仙
2003
南非黑花崗石
50×52×260cm
縱管處鳳林休憩區

吳明聲
理想國
2003
雪白銀狐大理石、
黑色大理石
210×210×115cm
22×22×50cm
縱管處羅山休憩區
（右頁圖）

理石片和混擬土製成的〈少年與魚〉，是一九八五年柳順天的作品，在鳳林鎮光復路圓環旁有蔡文慶的〈傾斜的蘑菇〉與〈成長之門〉，東華大學內也有蔡文慶的新作〈To Be, or Not To Be〉，和榮橋南端光榮社區入口的〈守護勇士〉，吉安鄉在南埔公園內有郭清治的〈昇〉。二〇〇四年分別在吉安鄉兩個入口處設置了公共藝術，是黃河的〈豐年祭〉、張育瑋的〈希望種子〉。東管處花蓮旅客服務中心入口有林聰惠的〈陽光、風姿、海韻〉，東管處小野柳遊客服務中心有許禮憲的〈家族〉、林慶宗的〈魚〉、莊丁坤的〈種牛〉、柳順天的〈形由緣生〉、王秀杞的〈讀書的小孩〉、台東扶輪社設置的〈作朋友〉等；台東縣池上鄉公所前有委託花蓮石雕家卓文章所作的〈米之鄉〉。

花蓮國際創作營所留下的石雕作品，如今已成為國際間知名之收藏珍品，現階段的數量與品質均居全國之冠，雖已分區放置，但卻未提出一套針對整個花蓮公共空間置放石

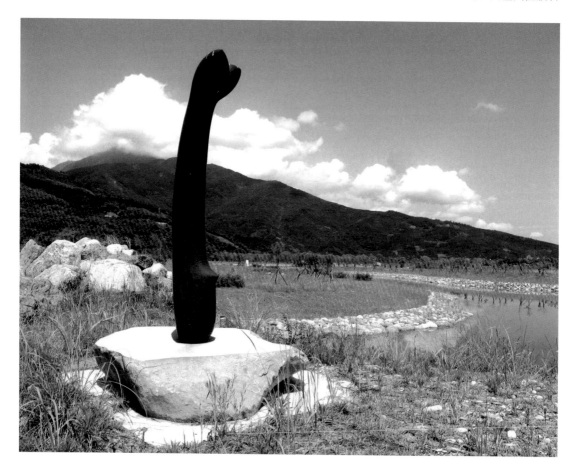

蔡文慶
To Be, or Not To Be
2004
白大理石
110×80×250cm
東華大學文學院
（左圖）

於光榮社區的〈守
護勇士〉栩栩如
生，頗能表現社區
營造的用心，不過
基座毀損待修中。
2001
花崗岩
95×45×192cm
壽豐鄉和榮橋南端
（右圖）

黃河
豐年祭
2003
白大理石
290×36×140cm
吉安鄉中正路一
段、吉豐路一段交
叉口

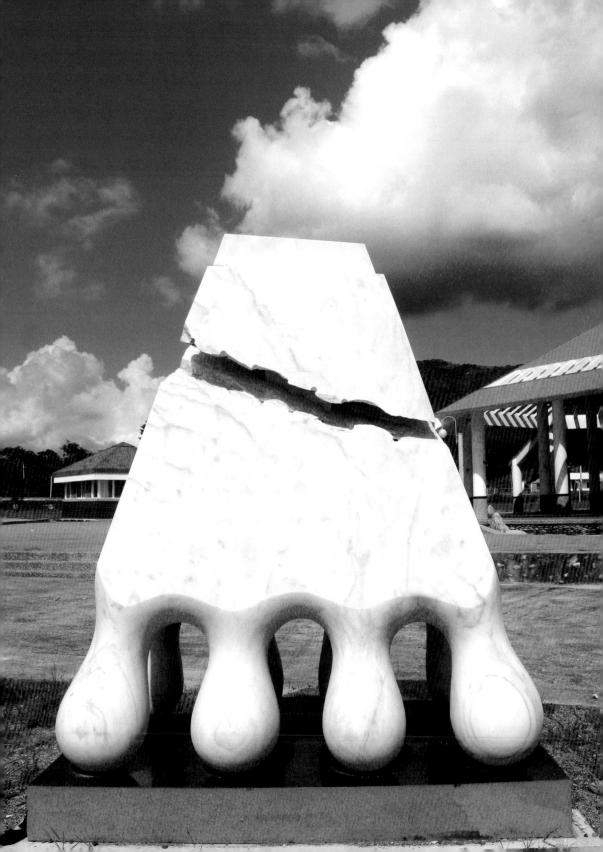

柳順天
少年與魚
1985
大理石片、蛇紋石
片、混凝土
主體
178×85×250cm
台座
178×152×250cm
花蓮市海濱公園

蔡文慶
傾斜的蘑菇
1999
黑花崗石
160×160×165cm
鳳林鎮光復路圓環

張育瑋
希望種子 I
2004
白花大理石、蛇紋石
1200×400×300cm
吉安鄉中央路三段、中山路三段交叉口（上、下圖）

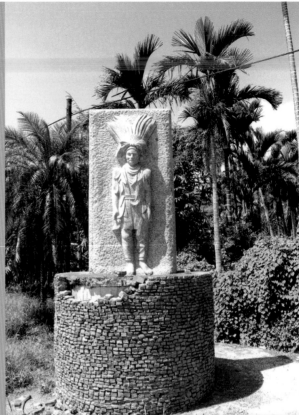

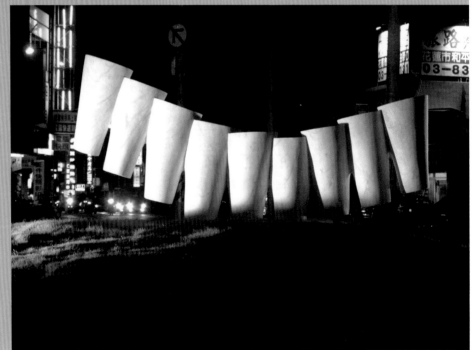

蔡文慶
To Be, or Not To Be
2004
白大理石
110×80×250cm
東華大學文學院
（左圖）

於光榮社區的〈守
護勇士〉栩栩如
生，頗能表現社區
營造的用心，不過
基座毀損待修中。
2001
花崗岩
95×45×192cm
壽豐鄉和榮橋南端
（右圖）

黃河
豐年祭
2003
白大理石
290×36×140cm
吉安鄉中正路一
段、吉豐路一段交
叉口

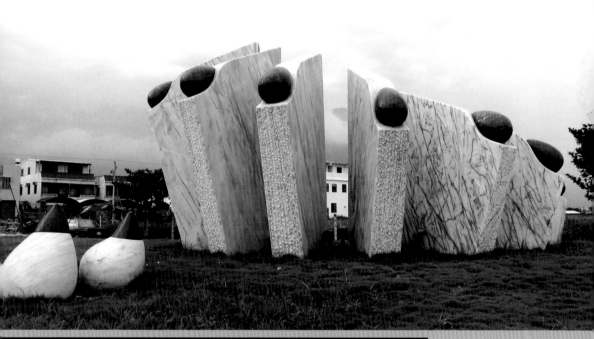

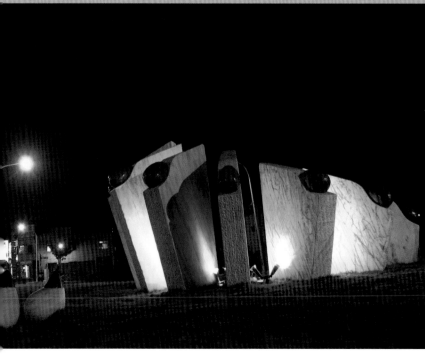

張育瑋
希望種子 II
2004
白花大理石、蛇紋石
550×200×80cm
吉安鄉中央路三段、中山路三段交叉
口（上、下圖）

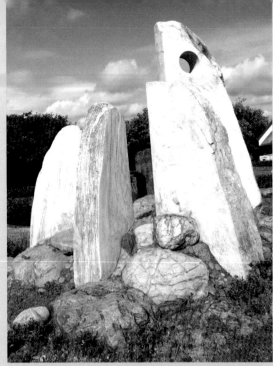

台東扶輪社 作朋友 1997 大理石　東管處小野柳遊客服務中心（上圖）

許禮憲 家族 1997 印度黑花崗石 250cm（2R）×60cm 東管處小野柳遊客服務中心（下圖）

林慶宗 魚 1998 紅花崗石 作品60×38×150cm、基座50×50×50cm 東管處小野柳遊客服務中心（上圖）

莊丁坤 種牛 1997 巴西花崗石 270×100×152cm 東管處小野柳遊客服務中心（下圖）

柳順天
形由緣生
1997
印度黑花崗石
120×120×270cm
東管處小野柳遊客服務中心（上圖）

王秀杞
讀書的小孩
1997
白大理石
110×82×155cm
東管處小野柳遊客服務中心（下左、右圖）

林聰惠
陽光、風姿、海韻
2000
花崗石
主體155×340×376cm
台座130×122×36cm
東管處花蓮旅客服務中心入口（右頁圖）

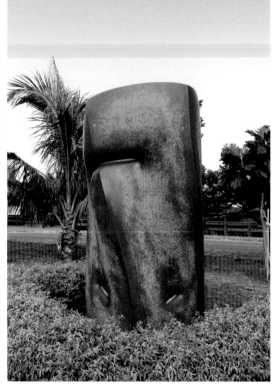

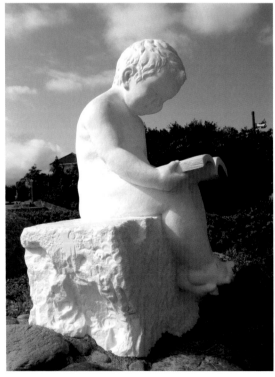

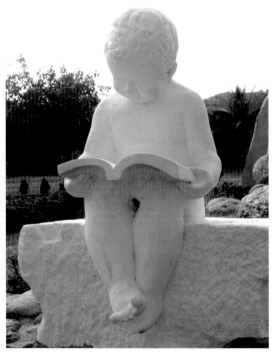

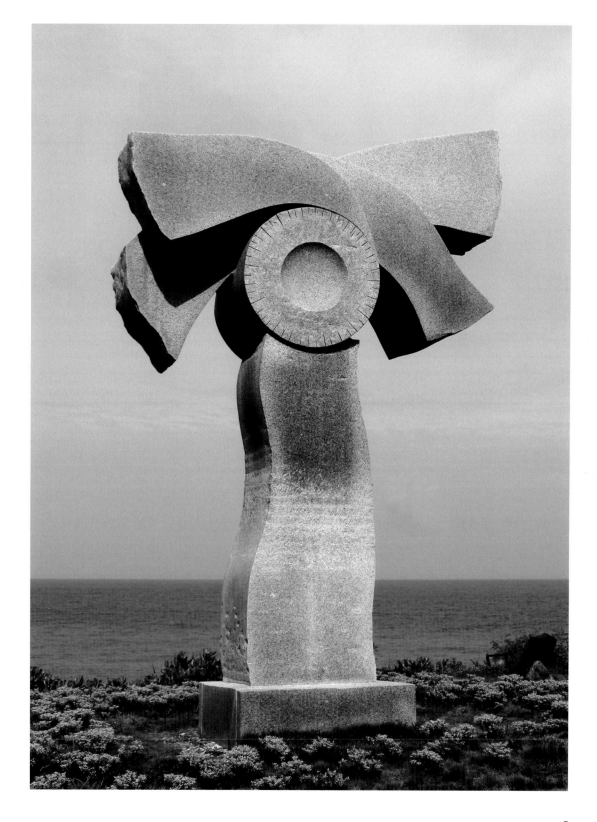

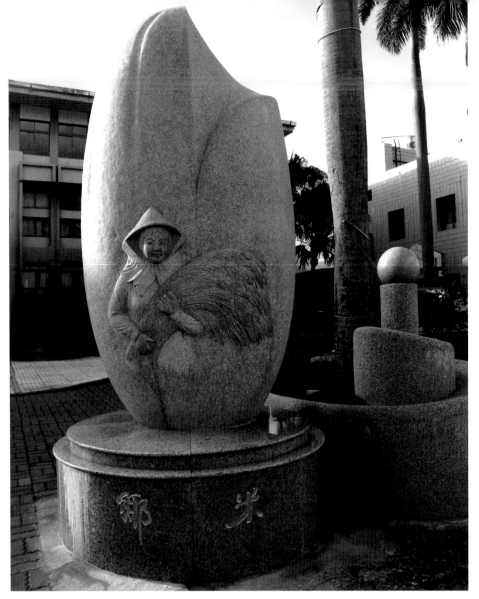

卓文章
米之鄉
2000
花崗石
410×190×230cm
台東縣池上鄉公所前

雕藝術品的策略方案，深深令人有遺憾之
處，如石雕作品設置的空間都以所屬行政單
位為考量，而忽略民眾生活中自然而然的恰
當空間，以致於無法讓整個花蓮的都市意象
出現加分的效果；雖然石雕作品放置在文化
局園區內，卻沿著廣場排排站，這種展示方
式就像在室內把平面的圖畫掛在牆上，忽略
了雕塑必須是在空間中被欣賞，而且也沒有

把當初創作者對作品設置所需要的環境考慮
加進來，於是這些在戶外的石雕作品並不能
獲得最佳的觀賞空間。另外，石雕季戶外創
作營的實施地點幾乎每屆都不同，以致浪費
了許多場地整修的經費，工作經驗與活動能
量也無法累積，這是相關行政單位必須儘早
思考的問題。

台東縣、屏東縣
後山的風景——

不要像垂掛的羽毛那樣，生活在無根的空虛當中，心靈四處挑遷……一件代表父子圖騰的立柱，父親的手搭在小孩肩上，希望他長大後繼承榮耀，

台東的石雕作品呈現一股濃濃的原住民特色，在國立台東史前文化博物館前有撒古流‧巴瓦瓦隆的〈擺盪〉，還有台東縣原住民文化會館前有林建成設計、陳文生與初光復製作的〈後山六族圖騰碑〉。

在所有的原住民中佩帶羽毛是常見的裝飾，羽毛象徵的意涵是勇敢、權力、速度與美麗，一個可以佩帶羽毛的人，就代表他有著高貴而獨特的身分。但在當代，原住民的生活與價值擺盪在部落與都市之間，找不到自己的定位。〈擺盪〉代表父子的圖騰立柱，父親的手搭在小孩肩上，希望他長大後繼承榮耀，不要像垂掛的羽毛那樣，生活在無根的空虛當中，心靈四處擺盪。〈擺盪〉提醒人們，特別是年輕人，希望他們重新找到屬於自己的榮耀與尊嚴。把聖潔尊貴的羽毛佩帶在頭上，而不是在風中擺盪！

〈後山六族圖騰碑〉在創作說明上則提及「台東舊稱『後山』，擁有六族原住民，是台灣最多族群的縣份。文化內涵各自成體系，

林建成（設計）
陳文生（製作）
初光復（製作）
後山六族圖騰碑
1997
石
320×100×55cm
台東縣原住民文化會館

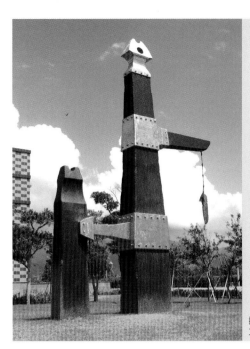

撒古流·巴瓦瓦隆 擺盪 2002 青銅、金、不鏽鋼、石 480×280×850cm 國立台東史前
文化博物館（上、下圖）

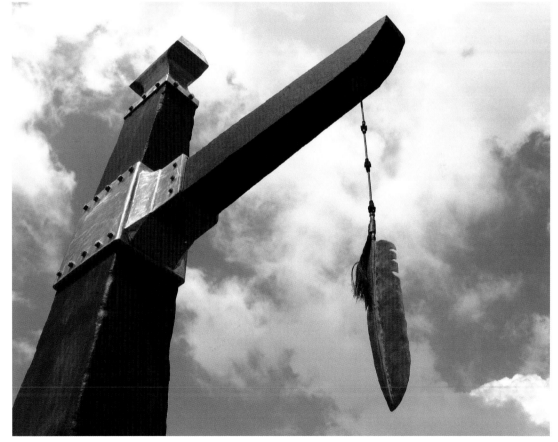

洪瓊華
蕉園
2003
紅花崗石
110×20×70cm
屏東迷園

並呈現多樣性發展，族群文化資產豐富。『六族圖騰碑』是採用排灣族『少塞』——在頭目住屋庭前的立碑做為主體，並以傳統使用的頁岩前後呼應。主碑圖騰由上而下，分別為卑南族傳說中的『人面鳥身像』、蘭嶼達悟族船首的『同心圓紋』、阿美族服飾的『水紋』和布農族行事的『木刻畫曆』，另兩旁飾以排灣、魯凱族的『百步蛇紋』。橫碑則是魯凱族的木刻人像蛻變。」

屏東縣政府文化局所推動的第一座文化主

題公園——「迷園」，以七圈香花綠籬圍設成傳統圓形迴圈迷宮，佔地近一公頃，在迷宮內設置多位藝術家的十二處雕刻作品，如洪瓊華的〈蕉園〉、黃寶慶的〈客家衫與撿字紙〉；屏東縣文化中心旁的公園裡有潘國泰的〈撿的攏是寶〉，是紀念一位拾荒老人的惜物精神，而一旁〈椅上的動物〉也能讓遊客會心一笑。在屏東市建國橋上有林壽山的石猴〈雙喜臨門〉等十件作品，這些姿態活潑的石猴讓整座橋顯得生意盎然而有特色。

〈蕉園〉作品，創作者在「刻劃繁忙紛沓的古早縣內蕉場的景象，用堅硬、永恆不變的石材，已構成內在壓縮的張力，是對生命呈現的一種『堅韌』的力量。集貨場前一堆堆的香蕉進行集貨、選別、分集、包裝或磅秤；每一位衣服上沾著蕉液的蕉農，無不把握最佳時機盡快交貨。一到交貨日，一大早農民無不趁早交貨，並多收些香蕉，堆得像山高，批個高價出貨。」

〈客家衫與撿字紙〉作品，創作者期望「在新世紀的心靈廢墟裡，努力追尋過往的輝煌璀璨文明；以往老人家對文化的珍惜、器重，照耀出樸質之美。『客家人獨特的藍衫，端莊賢淑又大方』，客家人撿字紙並非每一村都有，然而與撿字紙用意相同的生活習慣，長輩平日對字紙很重視；有字的紙不可坐、不可踩，更不可以隨便丟；一定要送到有敬字亭的地方去燒掉。」

黃寶慶
客家衫與撿字紙
2003
紅花崗石
110×20×70cm
屏東迷園

屏東縣文化中心附近公園中有許多模樣可愛的石雕小動物設置在石座上，頗受民眾喜愛。
椅子上的動物
1997
花崗石、蛇紋石
屏東縣文化中心旁公園

潘國泰
撿的攏是寶
1997
荖濃石
190×90×90cm
屏東文化中心旁公園（下最右圖）

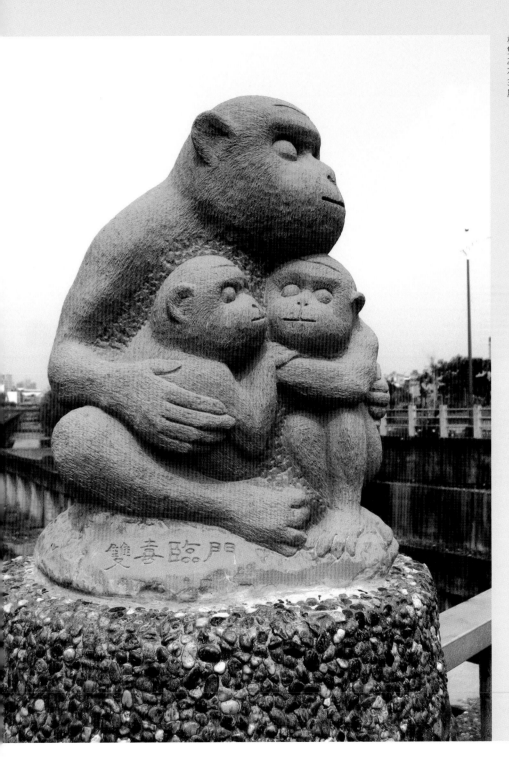

林壽山
雙喜臨門
2004
石材
35×35×50cm
屏東市建國橋

雙喜臨門

高雄縣、高雄市

南方的石雕——

以石材雕出一本展開的書本，來表達教育是國家的百年大計……

舉辦國際雕塑創作營並非花蓮的創舉，高雄市、台南市都曾經舉辦過，不過因花蓮採取純粹石雕現場創作的形式，走出了自己的路。一九八八年九月高雄市政府提出「高雄市國際戶外雕刻公園規劃案」後，曾引起不少高雄藝術家反對。一九八九年七月二十二日由台南市政府及國立藝術學院（今台北藝術大學）主辦，由當時藝術學院美術系主任黎志文主持規劃之「國際雕塑創作營」正式展開。一九九〇年十一月高雄市立美術館籌備處推出「雕塑創作研究營規劃報告」，並委外規劃「雕塑創作研究營」，因計畫以工作營方式典藏雕塑作品，也再次引起高雄藝術圈反彈。直至一九九一年由高美館籌備處所策劃的「高雄國際雕塑創作研究營」才首次揭幕。

　　爾後一九九五年高美館主辦「高雄國際雕塑創作研究營」，有枸蘭・瞿帕雅（Goran Capjak，南斯拉夫籍）、尼古拉・貝杜（Nicolas Bertoux，法國籍）、克利門特・米德摩（Clement Meadmore，美國籍）、薩燦如、許禮憲五位藝術家參與。研究營作品與官方典藏的藝術品約有十五件石雕作品設置在高美館內惟埤文化園區內。它們分別為林正仁的〈生〉、馬克李爾的〈東西方的連結〉、尼古拉・貝杜的〈你正在和兩隻動物打交道〉、許禮憲的〈生命跡象——成長之二〉、枸蘭・瞿帕雅的〈邂逅〉、薩燦如的〈和善的回報〉、張子隆的〈浴〉、屠國威的〈座標〉、

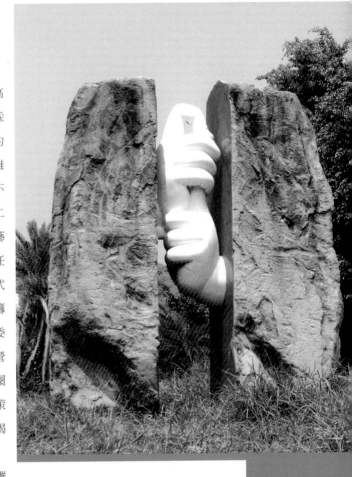

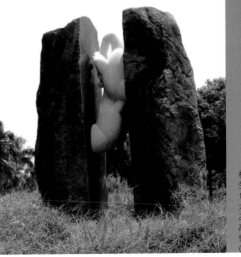

林正仁
生
1991
大理石、觀音石
270×120×310cm
高雄市立美術館內
惟埤文化園區
（上、下圖）

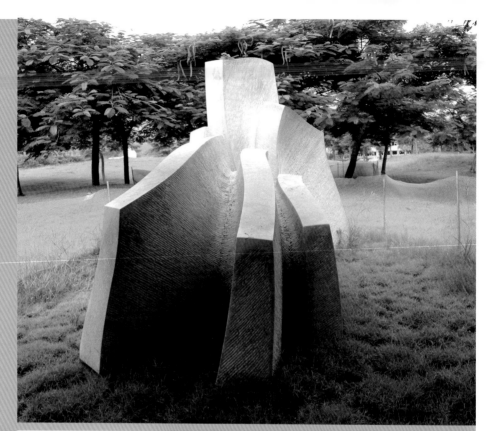

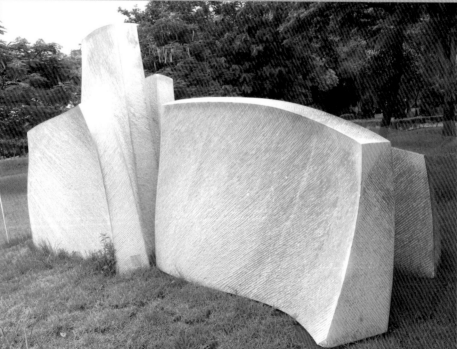

尼古拉・貝杜
你正在和兩隻動物
打交道
1995
大理石
400×210×200cm
高雄市立美術館內
催坤文化園區
（上、下圖）

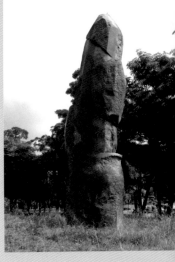

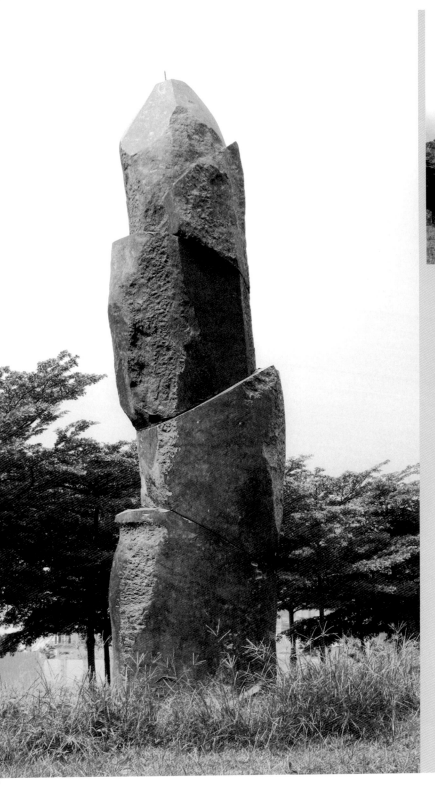

許禮憲
生命跡象
——成長之二
1995
花崗石
99×140×535cm
高雄市立美術館內
惟坪文化園區
（左、右圖）

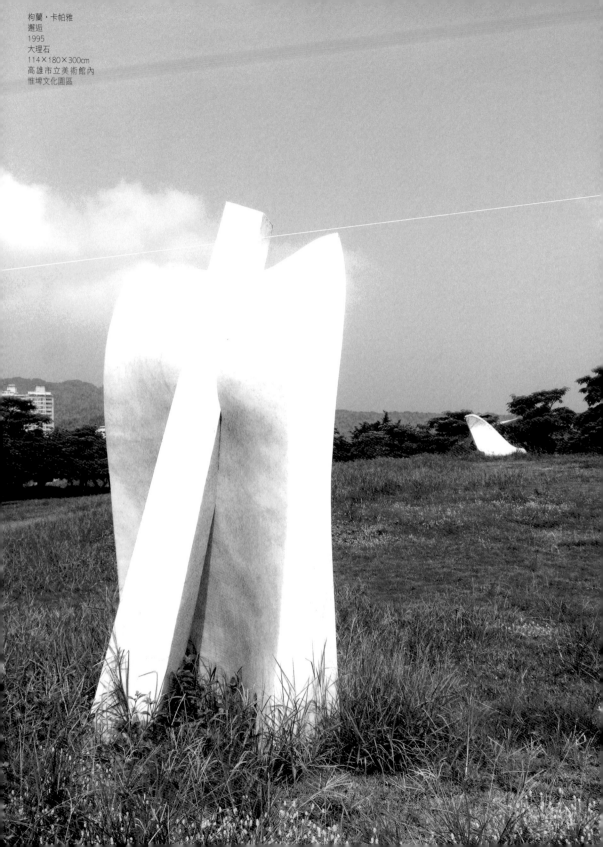

枸蘭・卡帕雅
邂逅
1995
大理石
114×180×300cm
高雄市立美術館內
惟埤文化園區

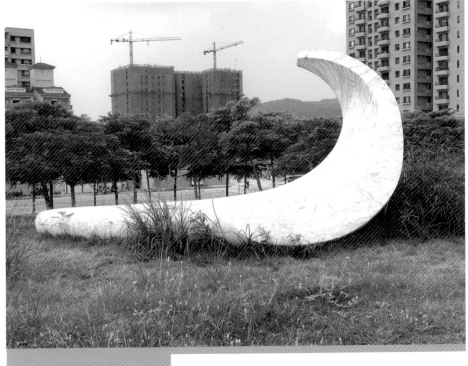

薩燦如
和善的回報
1995
大理石
430×160×235cm
高雄市立美術館內
惟埤文化園區

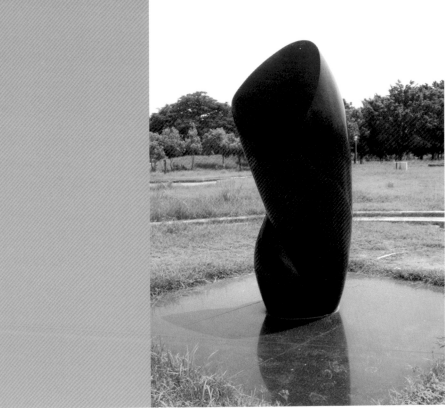

張子隆
浴
1995
花崗石
115×90×230cm
高雄市立美術館內
惟埤文化園區

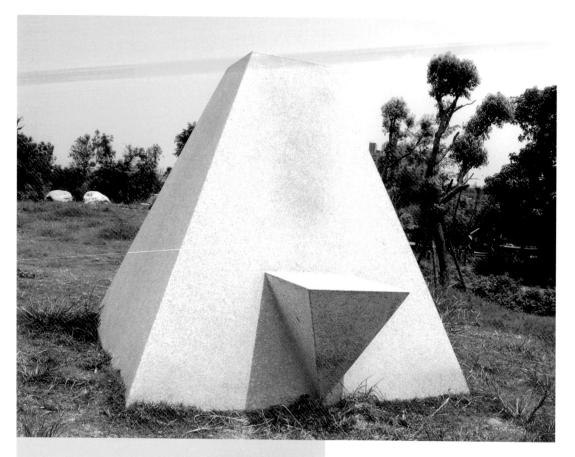

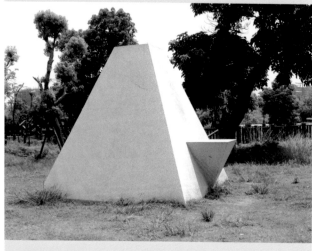

屠國威
座標
1991
花崗石
194×219×180cm
高雄市立美術館內惟埤文化園區（上、下圖）

王國憲的〈使老有所終，壯有所用，幼有所長〉、王秀杞的〈同心協力〉、曹永昌的〈同心協力〉、林淵的〈畢多牛〉等。

在高雄市區有多所學校的公共藝術也是由石雕作品製成，如許禮憲在高雄市立左營中學藝能館大廳內的〈羽化〉和國立高雄海洋技術學院旗津校區教學綜合實習大樓的〈海洋精靈〉、〈風帆〉，和高雄市立民權國小內有黃清輝的〈悠游〉、〈牧〉、〈金魚不見了〉、〈百年樹人〉。在高雄縣美濃客家文物館前廣場有田邊武的於〈天地的恩賜之中——伸〉。

〈百年樹人〉以石材雕出一本展開的書本，來表達教育是國家的百年大計，一棵樹從書

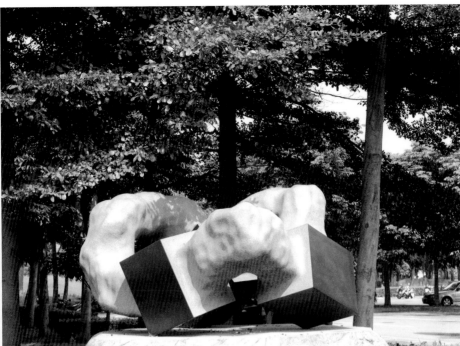

王國憲
使老有所終，壯有
所用，幼有所長
1994
印度黑花崗石
175×140×100cm
高雄市立美術館內
惟埤文化園區
（上圖）

王秀杞
同心協力
1989
觀音山石
73×110×155cm
高雄市立美術館內
惟埤文化園區
（下圖）

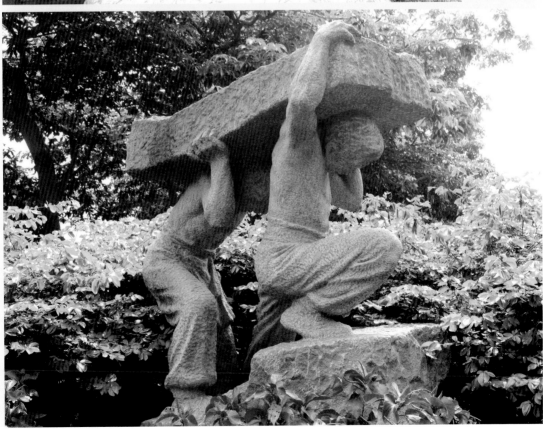

曹永昌 同心協力 1994 觀音石、花崗石
240×100×65cm 高雄市立美術館內惟埤文化園區

林淵 畢冬牛 1985 石 210×160×110cm 高雄市立美術館內惟埤文化園區

林淵 畢冬牛 1985 石 210×160×110cm 高雄市立美術館內惟埤文化園區

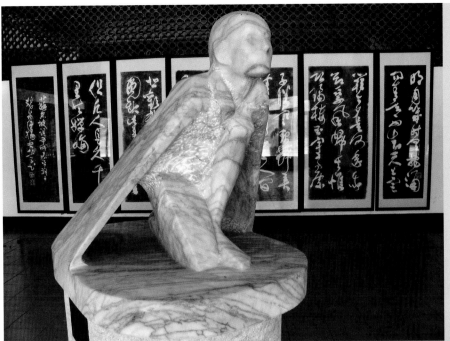

許禮憲
羽化
2002
大理石
100×100×150cm
高雄市立左營中學藝能館
大廳（上、下圖）

黃清輝
百年樹人
2002
木、石
480×160×47cm
高雄市立民權國小操場旁（上、下圖）

本裡長出，象徵學子化育成良材而成爲社會的棟樑，書本上浮刻著小小的腳印也表現出活潑的一面。

〈於天地的恩賜之中——伸〉表現客家人對祖先的敬重、對大自然的感恩，虔誠地應對，天地所恩賜的事物，更不敢有任何違抗之舉，即使外在重重壓力的脅迫，仍保有旺盛生存意念，全心全力地對待血緣與地緣之親，團結一致堅韌的生命力。於大型景觀石中作出圓形的洞，再將榕樹植入其中；傳達了因天地恩賜而使草木及人們成長的深刻意涵。在有外力壓迫的環境中仍可成長成一棵大樹，故此作品隨著時間推衍而同時存在。但是目前作品中的那棵樹遭颱風吹襲折斷了，如未進一步改善將會失去原先作品的設計意義。

田邊武 於天地的恩賜之中——伸 2002 木、石 300×280×80cm 高雄縣美濃客家文物館前廣場

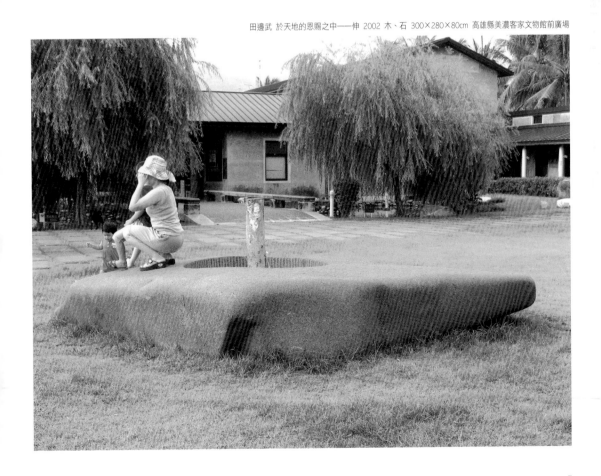

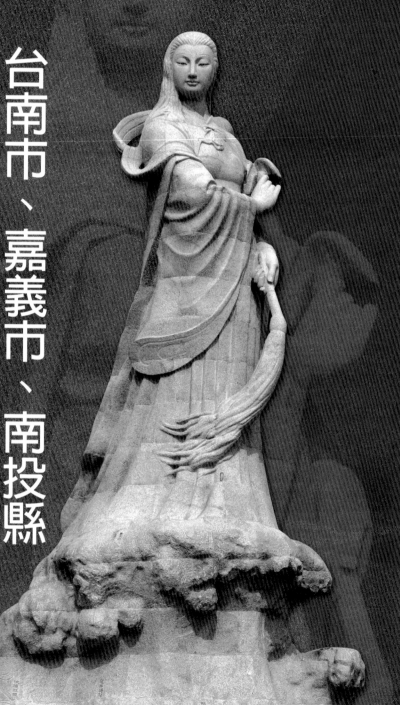

第七章

台南市、嘉義市、南投縣

民藝的表現——

在地的藝師充分地展現了屬於來自生活記憶的傳統美感……

石猴表情生動、姿態活潑，

為某個歷史人物或特殊事件立下紀念碑或雕像，在以「人」這個永恆的主題所進行的藝術創作中，是傳統常見的表現形式。這形式可以直接且立即地彰顯其在歷史上某個意義重大的集體經驗，如此能凝聚觀賞者的關注，並且堅定地傳遞著其所代表的價值與記憶。

送給我吧，你那些疲乏的和貧困的擠在一起渴望自由呼吸的大眾；你那熙熙攘攘的岸上被遺棄的可憐的人群；把那些無家可歸的、飽經風霜的人們一起送給我。我站在金門口，高舉自由的燈火！

　　　　　　　　　　──愛瑪‧拉紫羅絲

這是猶太裔女詩人愛瑪‧拉紫羅絲〈新巨人〉中的詩句，就刻在自由女神像雕像的底部。自由女神像是法國人民為慶祝美國一百周年國慶，送給美國人民的禮物。由法國雕塑家巴托迪（Auguste Bartholdi，1834～1904）創作，頌揚美國的新共和與自由，女神雙唇緊閉，戴光芒四射的冠冕，身著羅馬式寬鬆長袍，右手高擎象徵自由的十二公尺長的火炬，左手緊握一部象徵《美國獨立宣言》的書本，上面刻著〈宣言〉發表的日期「1776年7月4日」字樣。腳上殘留著被掙斷了的鏈鎖，象徵暴政統治已經被推翻。她不僅是紐約市的城標，而且也成為了美國的象徵。

靠近海岸的南濱公園，不知何時設立了一件巨型媽祖像，許多民眾來此膜拜，基座附近留下許多燃盡的香柱和紙錢。
媽祖像
2000
白大理石
主體
270×270×580cm
基座
320×320×120cm
花蓮市南濱公園

台南市安平港有一座由林維啓所作的〈林默娘像〉，臨著太平洋的花蓮市南濱公園土堆上的〈媽祖像〉。在台灣閩南族群民間信仰中，媽祖代表的救苦救難精神就像基督教裡的聖母瑪利亞，無時無刻地安撫著許多蒼生的心靈。〈林默娘像〉以超大比例設立在港口旁，企圖重現指引自凶惡的海浪中平安歸來的漁船之情景，但是其所在的位置已非傳

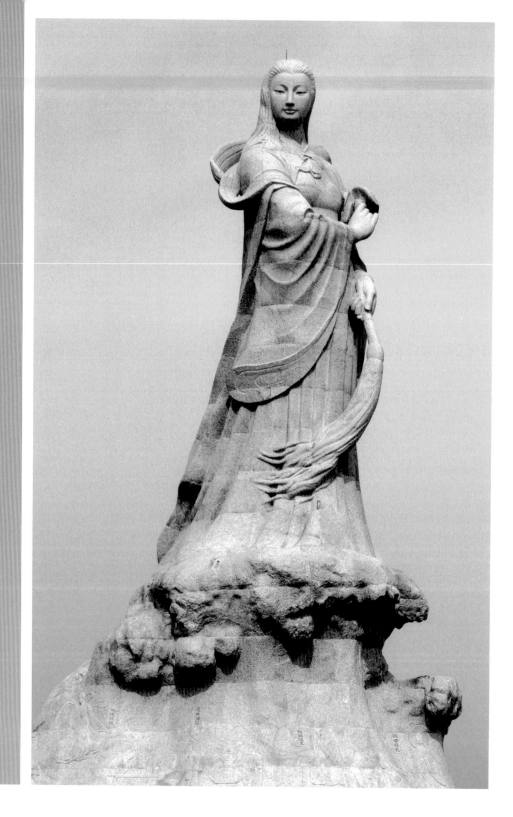

林維啟
林默娘像
2002
石
主體1600cm
基座400cm
台南市安平港

統漁港,而座落在靠近海邊的公園裡,成為眾多遊客留影的景點之一。〈媽祖像〉可能無法如自由女神像般成為一個城市或國家的象徵,但是她可能會讓你想起故鄉裡的親人,或是成為你對外國朋友介紹早期台灣文化的一個話題。這應當是除了偉人雕刻之外,在台灣的公共空間裡最為普遍的集體記憶了。

嘉義八掌溪流域盛產化石,人稱「嘉義猴雕第一人」的詹龍開啓了嘉義石雕創作的風氣,詹龍出生於嘉義市南門打石街,二十歲就投入刻墓碑的工作,之後也雕起龍柱、紀念人像、石猴、觀音佛像等,但石猴的數量最豐富也最受歡迎,如今已傳承培育出不少第二代猴雕家,自從嘉義市文化局策辦推出「石猴戶外創作展」活動以後,石猴創作儼然繼交趾陶,成為嘉義另一地方文化特色。

二○○二年嘉義市青商會為慶祝該會成立四十週年,邀請嘉義市石雕協會以集體創作方式捐贈大型石猴──〈立足嘉義·胸懷全球〉創作作品乙座給予嘉義市政府,並希望經由該捐贈活動來推動嘉義的地方文化特色,讓更多市民與外縣市民眾能認識、了解到嘉義這一項全台獨步的「打石猴」地方文化工藝。

二○○三年嘉義石雕協會受邀進駐鐵道藝術村三號倉庫,有九位藝師辜銘傳、陳壬癸、楊春成、賴正先、賴啓明、張荃豪、詹哲雄、吳清山、劉俊賓花費一個月的時間,

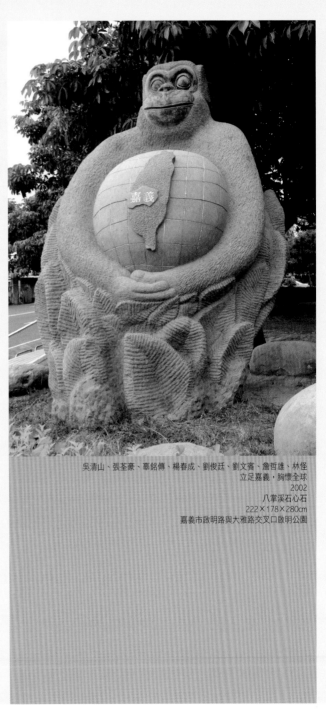

吳清山、張荃豪、辜銘傳、楊春成、劉俊廷、劉文賓、詹哲雄、林怪
立足嘉義,胸懷全球
2002
八掌溪石心石
222×178×280cm
嘉義市啟明路與大雅路交叉口啟明公園

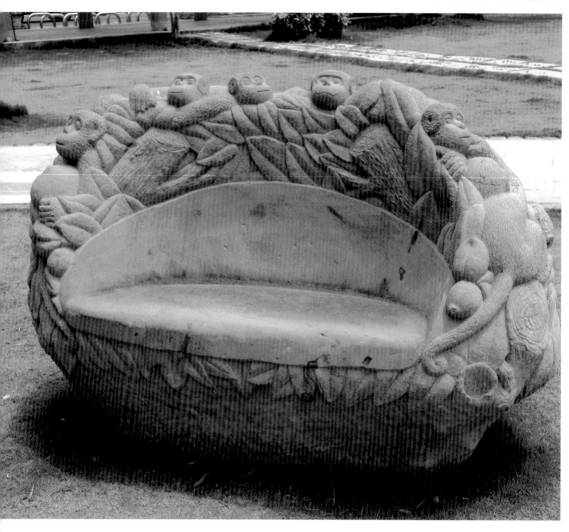

韋銘傳、陳壬癸、
楊春成、賴正光、
賴啟明、張荃豪、
詹哲雄、吳清山、
劉俊賓
天長地久
2003
八掌溪石心石
165×85×100cm
嘉義文化局園區
（左、右頁圖）

通力完成〈天長地久〉這件作品，作品石材
為八掌溪石心石，重三噸，造形為實用性座
椅，旁有十隻猴子環繞，由於椅子是長凳，
猴子諧音是九，故命名為天長地久。石雕協
會將這件作品捐贈給嘉義市文化局，目前放
置於文化局園區內。這些石猴表情生動、姿
態活潑，這些在地的藝師充分地展現了屬於

來自生活記憶的傳統美感。

日月潭國家風景區內的水社梅荷公園，有
鄧廉懷的〈梅荷翔舞〉、遊客服務中心門口有
王秀杞的〈樂舞〉，另外在竹石園內有張俊雄
的〈同心協力〉、陳培澤的〈映月與日之
泉〉。

南投埔里鎮牛耳石雕公園裡放置了素人藝

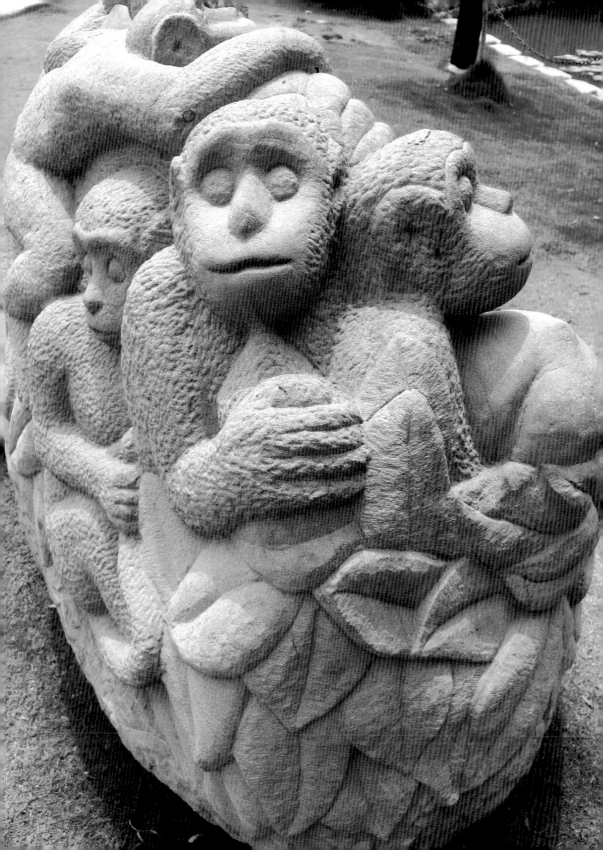

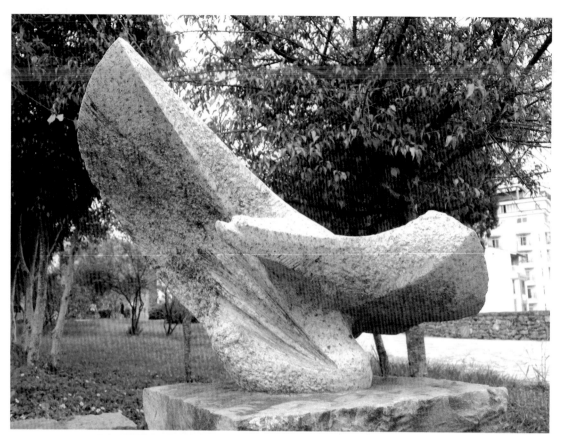

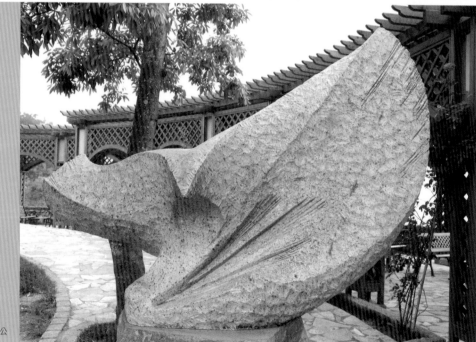

鄧廉懷
梅荷翔舞
2002
石材
主體
82×122×91cm
台座
55×55×105cm
日月潭水社梅荷公
園（上、下圖）

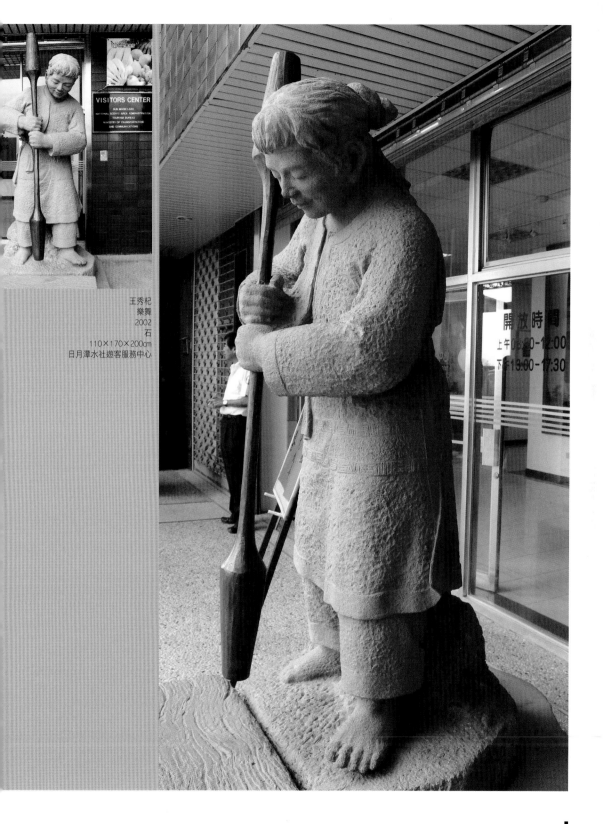

王秀杞
樂舞
2002
石
110×170×200cm
日月潭水社遊客服務中心

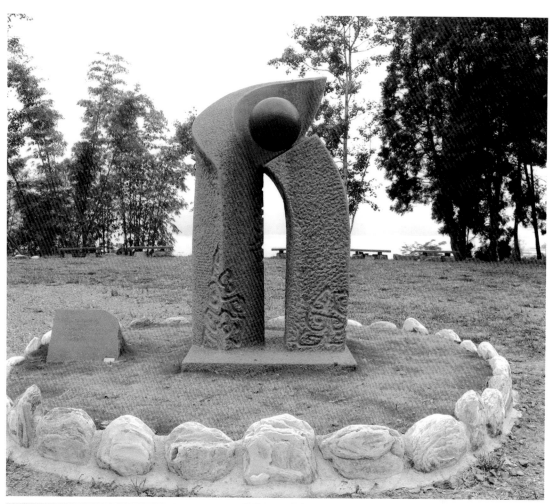

術家林淵的大部分創作，林淵六十五歲才開始刻起石頭，常說故事給孫子們聽，藉以傳達忠、孝、節、義的情操，例如在〈順治君與多爾袞〉一作裡，林淵或許一邊創作一邊訴說著順治小皇帝與攝政王多爾袞遭毒殺的許多種種情節曲折離奇之歷史故事給孫子聽。到林淵七十九歲過世為止，他所作的石雕、木雕、多媒材作品與油漆畫作已達上千件，並獲國內外的美術館與愛好者收藏。牛耳石雕公園為收藏家黃炳松所設置，成立於一九八七年，並於一九九二年起主辦「牛耳

張俊雄
同心協力
2002
石材
主體
80×100×200cm
台座
105×105×35cm
日月潭竹石園
（上、左頁圖）

陳培澤
映月與日之泉
2002
石材
主體
110×170×200cm
台座
98×88×67cm
日月潭竹石園
（下左、右圖）

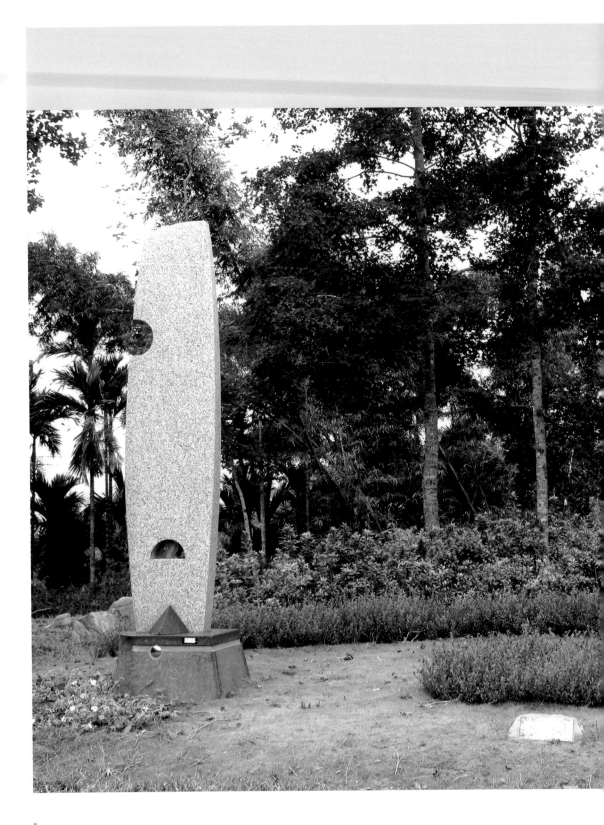

林淵 順治君與多爾袞 1985？ 石 170×120×120cm 南投埔里牛耳石雕公園

陳培澤 映月與日之泉 2002 石材 主體110×170×200cm 台座98×88×67cm 日月潭竹石園（跨頁圖）

（一）國立美術館

在國立台灣美術館的館藏內有多件國內外優秀藝術家的石雕作品，如王國憲的〈蓄勢待發〉、屠國威的〈居位〉、艾瑞爾・墨索維奇（Ariel Moscovici，法國籍）的〈家〉、薩燦如的〈浪〉、張子隆的〈躍〉、王秀杞的〈播種〉、何恆雄的〈融合〉，放置在美術館雕塑園區有郭清治的〈生命之碑〉、王秀杞的〈守望〉、薩璨如的〈親愛〉、枸蘭・卡帕雅〈生存之道〉等。這裡累積了台灣雕刻界多位創作者的傑出作品，加上台中市捐贈的作品，此處可說是台灣西部石雕作品的新園地。

〈蓄勢待發〉是一塊近似母體的原石孕化出象徵文明的光滑立方體，彷彿來自大地之母的生物，透過蠕動的臍帶自堅硬的岩石胎盤中吸取養分而茁壯，此刻世界正在誕生著。

〈居位〉以空間上重複物體的手法表現出視

薩燦如
浪
1992
大理石
93×250×60cm
國立台灣美術館

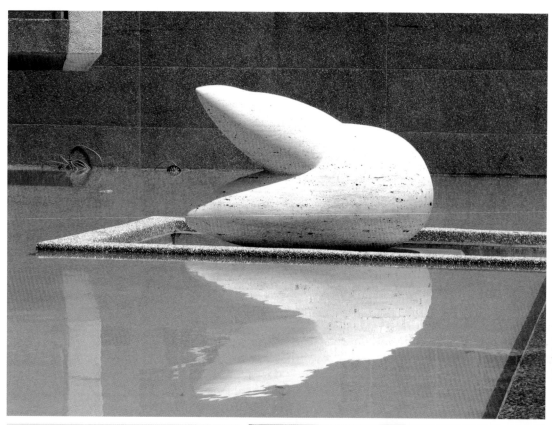

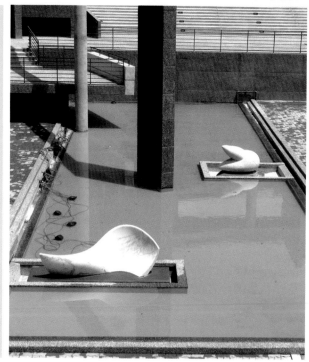

張子隆 羅 1994 花崗石 130×65×90cm 國立台灣美術館(上圖)

〈浪〉與〈羅〉作品於國立台灣美術館一景（下圖）

何恆雄 融合 1994 觀音石 380×100×100cm 國立台灣美術館（左圖）

王秀杞 播種 1994 觀音石 80×90×195cm 國立台灣美術館（右圖）

郭清治 生命之碑 1994 紅花崗岩、不鏽鋼 317×270×118cm 國立台灣美術館雕塑
園區（右頁圖）

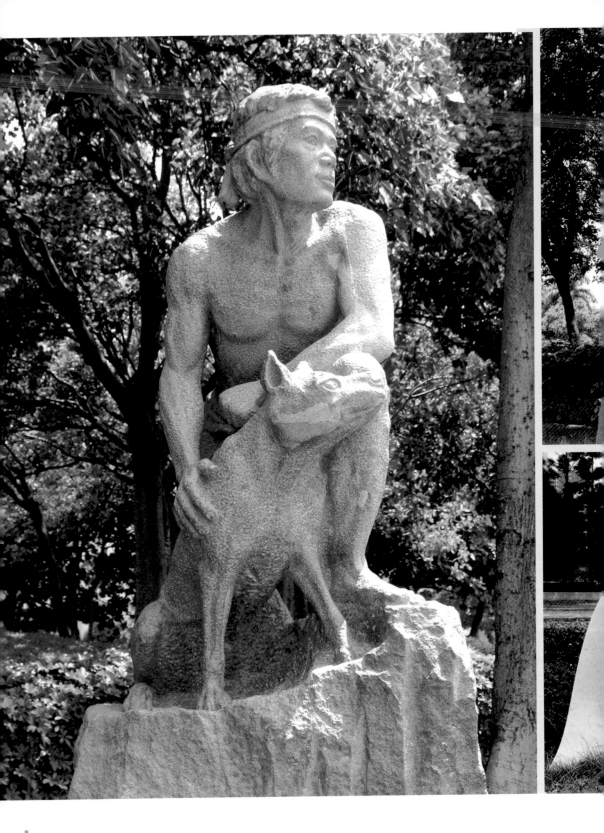

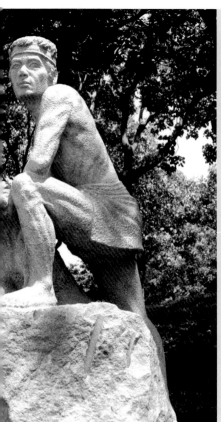

王秀杞
守望
1984
金山石
106×98×179cm
國立台灣美術館雕塑園區（上左、左頁圖）

薩璨如
親愛
1994
義大利大理石
249×50×190cm、190×37.5×180cm
國立台灣美術館雕塑園區（上右、下圖）

枸蘭‧卡帕雅
生存之道
1994
花崗石
187×135×110cm
國立台灣美術館雕塑園區

王國憲
蓄勢待發
1996
石材
150×120×201cm
國立台灣美術館

覺上時間的變化，讓物體在空間位置上呈現出展延或聚合的意象，有一種秩序與和諧之美。

〈家〉應該與作者參加一九九九年花蓮國際石雕戶外創作營的作品〈震盪〉屬同一系列，在厚實的石牆上挖鑿出三角形、圓柱狀與長方形的開窗，一面陽雕一面陰刻，是人類在建築上的幾何造形，也是大地上的文明刻度。

屠國威
居位
1994
紅花樹石
300×60×68cm
國立台灣美術館
（上、下圖）

〈守望〉應該是王秀杞在台中時期的成熟之作，獵人臉上專注的神情，緊繃的身體蹲立在岩石上看守著前方，一旁的獵犬也警戒著。花蓮太魯閣國家公園管理處的入口也有一件相同的作品，此處的環境似乎更能表達出作品的場所感，但是由於該處是入口處的安全島，三邊環繞著車道有匆促感，而在園區的看台上觀賞又覺得距離太遠。

（二）豐樂雕塑公園

台中市於一九九六年興建「豐樂雕塑公

艾瑞爾・墨索維奇
家
1994
大理石
145×87×148cm
國立台灣美術館
（上、下圖）

楊春森
風鳥
1994
黑花崗岩、銅
主體65×35×86cm
台座35×35×135cm
台中市豐樂雕塑公園

陳齊川
雲
1995
南非黑花崗、
花蓮雲紋石
210×120×340cm
台中市豐樂雕塑公園

園」，佔地六點四公頃，規劃經費內包含辦理四屆雕塑大展，在邀請展與熱心人士捐贈內共徵得五十二件作品。在這之中石雕作品有楊春森的〈風鳥〉、陳齊川的〈雲〉、樊炯烈的〈同根生〉、張育瑋的〈昇華〉、黃順男的〈牽兒渡命〉等。由於公園內的設施與景觀植栽在材質和形式稍嫌混雜，而擺設作品的空間配置上也有讓作品成為設施裝飾之虞。

生生不息——
新竹縣、新竹市

客家人功成名就的榮耀象徵是〈石筆〉。新竹縣文化局為客家聚落式造形建築，

華麗莊嚴的石筆配襯典雅質樸的紅磚建築，互相融合出更進一步的整體美感……

B&P工作室、尼古拉・貝杜　竹影城跡　1998
白大理石　250×220×300cm（4件）、195×
145×220cm（2件）、80×138×80cm（2
件）、162×165×100cm（2件）、155×180×
100cm（2件）、150×60×100cm（2件）、70
×55×100cm（2件）　新竹市立演藝廳（右圖）

C.Team（規劃）／劉育、邱萬興（設計製作）
石筆　1996　花崗岩、青斗石　120×60cm（2件）
新竹縣立文化局園區（左圖）

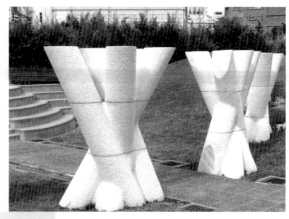

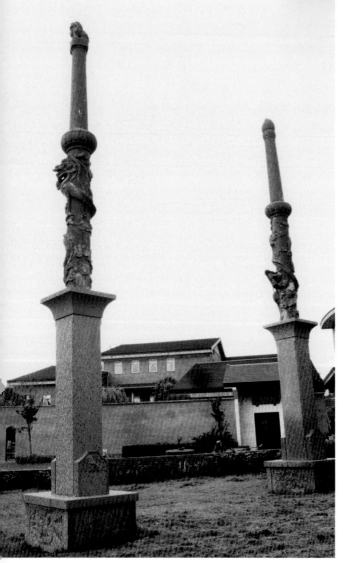

新竹市立文化中心前廣場的〈竹影城跡〉
是B&P工作室設計與作者是尼古拉・貝杜的
作品，這也是一九九五年徵選九個縣市文化
中心作為全國公共藝術示範實驗點之一，到
目前為止一些活動與表演都選在這個場地舉
辦，而在保養與民眾接受度上也都讓人喝
采，當然這也跟藝術家的精心設置、工作人
員細心維護與民眾愛護有關。〈竹影城跡〉
以竹子為基本元素，再以一、二、三、四支
各為一捆為發展造形，在抽象造形的衍生
中，象徵著「新竹」生生不息的意境。

新竹縣立文化局的公共藝術執行方式，包
括了邀請比圖、直接委託、集體創作，最後
完成了李龍泉的〈晨鐘〉、熊三郎的〈漏水口
裝置藝術〉、李龍泉與林美慧的〈道卡斯路
標〉、劉育與邱萬興的〈石筆〉、許禮憲與李
龍泉的〈河圖洛書〉、李龍泉的〈溝通〉、劉
育與邱萬興的「翰林橋銅獅群」系列、李亞
寧、林美慧和范光順的〈防煙真絲毯〉。

〈石筆〉是客家人功成名就的榮耀象徵，客
家家族中有人中了秀才以上科舉功名，族人
即在公廳祠堂前豎立石筆一對以資誌慶。新
竹縣文化局為客家聚落式造形建築，華麗莊

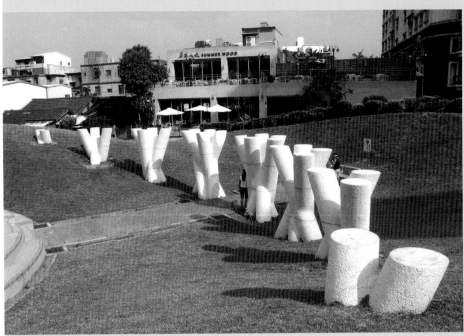

B&P工作室、尼古
拉・貝杜
竹影城跡
1998
白大理石
250×220×300cm
（4件）、195×145
×220cm（2件）、
80×138×80cm（2
件）、162×165×
100cm（2件）、155
×180×100cm（2
件）、150×60×
100cm（2件）、70
×55×100cm（2件）
新竹市立演藝廳
（上、下圖）

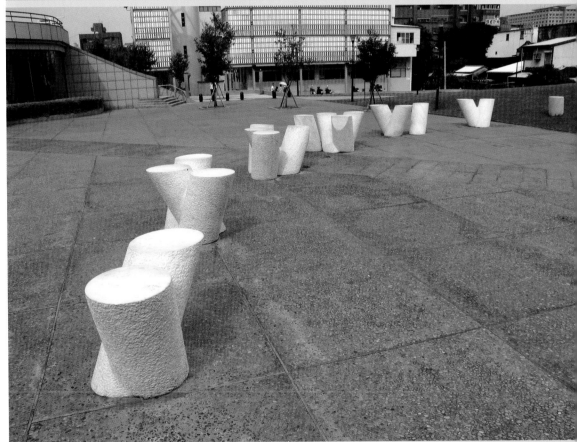

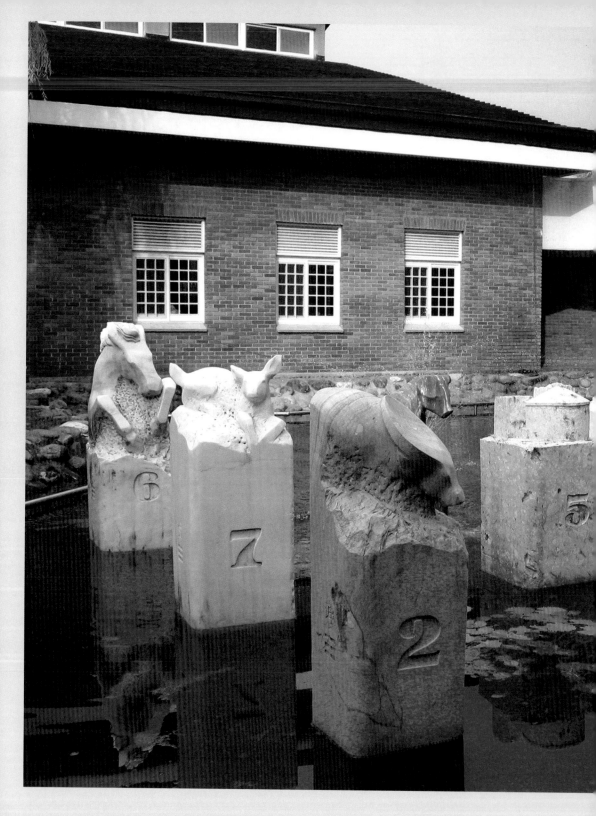

C.Team（規劃）
許禮憲、李龍泉
（設計製作）
河圖洛書
1996
帝王石
台東黑石
花蓮大理石
觀音石
銀白石
玫瑰石
蛇紋石
花崗岩
新竹縣立文化局圖
書館前（跨頁圖）

李龍泉
溝通
1996
帝王石
165×95×100cm
新竹縣立文化局園區

嚴的石筆配襯典雅質樸的紅磚建築，互相融合出更進一步的整體美感。石筆本身爲一種文化象徵與傳承，正好用以表徵新竹縣民同策同力完成文化中心的榮耀與記錄。隨著年代久遠亦可積樹成林，產生另一種石筆林的整體美感，亦可從石筆林中讀出各個年代的人對藝術、文化的感受和詮譯。

〈河圖洛書〉位於圖書館中庭，融合水池造景及八卦方位學，於垂柳生姿的水池裡，布置了三列、九塊分別代表數字一至九的彩色石柱，其數字無論縱向、橫向或斜向相加，

總合皆同，而且石柱上雕有各類動物造形，頗具趣味性。

〈溝通〉以可穿越的四方立體空間，來呈現個人、家庭、社會與自然相互關聯的友情世界。雕塑品的四周以及頂面分別以父子、母女、兄弟、情侶、天地人的抽象圖畫來展現相互間的情誼以及自然與人之間的和諧：走入雕塑品內，彷彿投入母親的懷抱中，安全而溫暖。在人與人間關係日漸淡薄的今日，期望以此作品引發多方面的思考，重新審視人際間的溝通關係。

結語

石 它保持在自然的始源中，又企圖說出人的意義世界……

雕藝術可說是「大地」與「世界」的標示者，

黃清輝
悠游
2002
花蓮白色大理石
500×220×300cm
高雄市立民權國小
入口左側庭園

王國憲
黃金屋
2002
大理石
250×250×300cm
台中縣沙鹿鎮深波
圖書館前（右頁圖）

　　石頭是自然而又神祕的，也是千萬年的結晶，如此永恆之物，卻很生活化地佇立在我們眼前。石雕藝術可說是「大地」與「世界」的標示者，它保持在自然的始源中，又企圖說出人的意義世界。自古至今，每當人類與形而上力量溝通時，在自然環境中的儀式架構，石材往往是第一個選擇。它沉重的、不易移動的本質成為永恆的象徵，也由於它不容易表現如詩般的細膩與轉折，正好成為意義簡潔清楚的表徵，以及生活中單純的美好感動。

　　所以，和過去的每一個時代一樣，石材在公共藝術作品的材質耐久性、接受性的選擇上都是首選，但是每當藝術家以石材作為創作材料時，創作活動卻往往出現想像的節制，這節制來自材質上的自然性質與工作機具的物理性條件。

　　這看似會讓藝術造成想像的侷限，但是由於公共藝術作品往往是放置在戶外的空間，這節制反而會明顯地讓作品在設置後避免掉許多維護管理上的困擾與難題，以及它和自然環境結合的極大優勢。近幾年來，台灣的石雕藝術逐漸成為戶外公共空間的主要形式，它所提供的人文意涵，以及與自然合而為一的境界，是值得擴充為台灣的城鄉印象之一。

附錄：台灣石雕藝術產業的背景

（一）台灣石材的主要產地

台灣的石材產量以東部花蓮至台東最豐富多樣，中央山脈沿著宜蘭蘇澳，經花蓮向西南延伸直到恆春半島，可以發現陡峭的山壁中露出白色岩塊，濃郁的森林無法遮掩的地寶——大理石以及各種寶石。和平、和仁、太魯閣等地礦區在大量開採的情況下，白皙的大理石更是毫無隱藏地裸露出來。

台灣大理石的分布從和平往南延伸至南大武山，產量豐富。東海岸的靜浦、大港口至台東成功等地產化石、帝王石。秀姑巒溪出口大量的帝王石，千姿百態令人稱奇。其他由火成岩形成的輝綠岩、蛇紋石也都遍布各地。除此之外，台灣寶石的主要產地在花蓮，有台灣玉、玫瑰石、玉髓、石榴石、碧玉、文石、珊瑚等，主要分布在壽豐、豐田、西林、三棧溪、木瓜溪、太平溪、秀林、萬榮、瑞穗、玉里、東海岸山脈等。台灣玉（閃玉）主要產地在豐田地區，一九六九至一九七五年間曾大量生產，年度量最高達一四六一公噸，佔全球閃玉產量的百分之九十，當時專業加工廠有八百餘家，從業人員五萬多人，每年為台灣賺取數十億外匯，總產值高達二百餘億，銷售量佔全球第一位，可謂名符其實的「閃玉王國」。

花蓮三棧溪、木瓜溪和立霧溪的綠水和洛韶，以及瑞穗的中央山脈山區，盛產薔薇輝石（俗稱玫瑰石），三棧溪所產的玫瑰石顏色鮮艷，近桃紅色；木瓜溪所產則是淡紅色，

錳氧化成黑色部分經打磨之後，酷似傳統山水畫，多作奇石觀賞之用，甚受愛石人士歡迎，從一九八一年代開始掀起一股賞石之風，至今仍然盛行。

（二）奇石雅石

日治時代至今，台灣民間團體便陸續成立各種奇石、雅石、樹石等社團，六〇年代之後更加蓬勃。平常會員相邀，一面欣賞大自然、一面品味沿途的石頭，把中意的搬回家。就雅石欣賞而言，他們強調不加人工雕鑿，重視個人詮釋，取其與傳統山水畫神似之處。對於台座、擺設、留白、空間、境界之呈現，多以老莊思想或禪境為美學基礎。

奇石、雅石、盆景原本是傳統文人雅士生活中的審美情調，後來逐漸普及，成為最基本的審美需求，這種情調之所以普及是因為它一方面是生活中的、大自然的，一方面是心靈的、超越的。把大自然縮小在一個盆景上，把宇宙化為幾個安定的石頭，其中樂趣無窮，而且每個人都做得到，這是一種全民的審美活動，是產業也是生活情調。

（三）台灣石藝產業的興起

一九六一年榮民大理石工廠在花蓮設廠，早期為輔導國軍退役官兵就業，開發東部大理石資源，帶動大理石工業技術之提升為主，是一座具有完整的石工加工設備工廠，噴沙間、車床、工藝品廠、雕刻間、特殊加

工間等。十餘年間,先後承接陽明山中山樓大理石牆、中正紀念堂國家劇院、音樂廳安裝等工程。一九六〇至七〇年代、榮民大理石工廠大都從事鋸石片、石板、車床,大量生產石桌、石凳、花瓶、煙灰缸、屏風及平面雕刻。一九七〇至八〇年代則增加了立體雕刻,產品大量外銷。

一九七九年,中美斷交以及全球性能源危機,對台灣工藝品的外銷生意傷害頗大,八〇年代後期台灣經濟逐漸好轉,國內漸漸有能力消費工藝品,業者不再依賴外銷,台灣當時的工藝品題材不再是西方的女體或美人,而是一些民俗產品或吉祥物,如玻璃質大理石加工的如意、龍、鳳、魚,或白石粘青石的好采頭、含幣蟾蜍、母雞帶小雞(台語「好起家」)等。當時訂單最多的是中國大陸,原材料也來自中國,而花蓮是台灣最大的石藝加工區,有十分之一的人口從事這項行業。

石材工藝的發展,早先以外銷產品、建築石材為主,實用與裝飾兼而有之,題材廣泛,使用東西方造形,經過經濟危機之後,開始生產內銷產品,以台灣題材、民俗產物、吉祥物為主,其後又有石壺、茶具等。由於開放大陸市場以來,東南亞人力、材料便宜之故,逐漸轉由國外代工,現今花蓮大理石工藝品景氣已大不如前。此外,又由於工藝品師傅的自我期許,努力轉型成為純藝術創作者,所以工藝品未來的發展便由產業主體來決定。花蓮「光隆博物館」,為近五年來對於石材工藝的研發之創新形態,對於傳統工藝的保存與發展,以及新的產品之開發不遺餘力。

(四) 偉人雕像與宗教雕刻

石工技術奠定了各類藝術表現的基礎,七〇年代除了工藝品之外,偉人雕像、宗教雕刻也都以石材來表現, 偉人雕像在一九八七年解嚴之後,便少有人製作了,不僅如此,作品還有被遷移、拆除的命運,當時被表揚、禮遇的雕刻家,如今多不願提及此事!

比較起來,宗教雕刻較能經得起時代的變遷,一九七四年間,省主席謝東閔在彰化二水的示範公墓之景觀規劃中,邀請花蓮雕刻家林聰惠雕刻地藏王菩薩、福德正神,放置在入口處,於是宗教圖像藉由石雕創作者便逐漸普及。早先多以道教或一般民間宗教為題材,如關公、呂洞賓系列,近十年來則是傾向佛教雕刻。慈濟功德會在花蓮發展期間,靜思堂的部分雕塑工程也曾邀請當地石雕家協助,這些擅長佛教雕塑的創作者的作品同時也在外縣市各地廟宇、道場中陳列,如法鼓山、中台禪寺等,座落在鹽寮海邊的和南寺亦為佛教藝術的勝地。

(五) 雕刻家的結盟與轉型

雕刻界人士一致認為,謝東閔是早期支持台灣石雕藝術的少數行政首長,他曾遊歷世

界各地石雕公園，挪威「奧斯陸」雕刻公園觸發他的靈感。一九八一年，在他任內，第一座石雕公園於南投草屯手工藝研究中心成立，當時由楊英風、陳夏雨、蒲添生等著手策劃徵選作品，歷年來甄選轉作作品有二十二件，陳列於手工藝研究所資料中心草坪、陳列館以及中興新村省府廣場。當時主辦者的用心在於藉著石雕藝術來美化環境空間，以達到「生活藝術化，藝術生活化」的靈性境界，如此種下了戶外石雕藝術的創作根基，打開一扇創作之門。

一九八八年之後，雕刻界已有成立雕刻協會的構想，包括中華民國雕塑協會以及花蓮石雕協會等。就花蓮而言，協會成立的目的在於鼓勵協助花蓮本地的石雕工作者爭取創作空間，使作品從工藝品轉型為藝術品，並舉辦各種展覽與學術講座，引進當代思潮與現代雕塑觀念。

台灣石雕藝術的發展，從早期由客戶提供照片、設計圖案或直接複製模型開始，逐漸進入雕刻的自主階段，但仍然是以技術的、說明性的寫實手法為主，題材有偉人像、紀念像、鄉村田園生活、宗教圖像等。意象的、純造形的思考則較為少見。九〇年代以來，則逐漸轉變為現代主義之趨勢，在數次的展覽會中可以發現亨利摩爾、傑克梅第、布朗庫西之造形語言之組合以及抽象結構之思考方式。一九八八年開始，台灣境內開始舉辦國際雕刻創作營，其中石雕作品不少，

但主辦單位並不限制石材為唯一素材，然而，花蓮的情況卻大不相同，地方政府的政策一向標榜石材。一九九五至二〇〇三年之間，花蓮縣文化局陸續以雙年展方式舉辦國際石雕創作營，並邀請國內外創作者參加，招喚以單一素材表現當代人文思緒的各國藝術家，形成一個特殊的現象。現今台灣許多戶外的公共藝術作品，出現不少優質的石雕景觀作品，觀看其中的歷史發展，可為其來有自。

 （六）艱苦的石雕家

看石雕家和他們的工廠很令人感動，不禁想起一輩子都和石頭與魔咒搏鬥的薛西弗斯。他們奮鬥的方式一直是艱苦的身體工作，如果諸神不賦予他們靈感，那只有一直在日日徒勞無功的苦難中。

其實向來創作者與素材搏鬥的過程中，自然會尋找出一套獨特的工作法則，由於石雕比起其他的藝術（繪畫與音樂）較不自由，因為它的物質性很強，物質的克服，使理念與心靈的表達受到嚴重的壓抑。因此，在雕刻中能展現作者個人的理念與心靈，必定歷經一趟永遠無法言說的身心探險。就創作者而言，在每一次心靈與理念克服了物質的重大阻礙而清楚的呈現出來時，自我便完成了，這個歷程如此辛苦，以致於石雕藝術家們多半看起來一臉木訥，粗獷而沉默，熱情而實在。

參考資料：

《1997花蓮國際石雕藝術季國際石雕聯展》，花蓮縣立文化中心，1997。

《公共藝術設置作業參考手冊》，行政院文化建設委員會，1998。

《花蓮縣公共藝術導覽手冊（一）》，花蓮縣立文化中心，1998。

《1999花蓮國際石雕藝術季 戶外創作營‧國際石雕名家邀請聯展》，花蓮縣立文化中心，1999。

《2001花蓮國際石雕藝術季磊舞山海活動紀實》，花蓮縣立文化局，2002。

《文建會2002文化環境年：公共藝術論壇實錄》，行政院文化建設委員會，2002。

《九一年公共藝術年鑑》，行政院文化建設委員會，2003。

《2003花蓮國際石雕藝術季——石雕雙城會——國際名家雕塑作品手冊》，花蓮縣立文化局，2003。

《台灣美術地方發展史全集——花蓮地區》，國立台灣美術館，2003。

《公共藝術簡訊》，財團法人台北市開放空間文教基金會。

公共藝術官方網站——文建會 http://publicart.cca.gov.tw/

高雄藝術大事記——現代畫學會觀點 高雄藝術網編輯委員會 http://www.kaokart.com.tw/a1.htm

台北市公共藝術 http://163.29.37.148/culture/art/study.htm

花蓮縣縣政府前石雕公園 http://cyberfair.taiwanschoolnet.org/c00/28970100/new_page_2.htm

花蓮縣立文化中心石雕 http://cyberfair.taiwanschoolnet.org/c00/28970100/new_page_7.htm

2002花蓮石雕藝術季 http://www.hccc.gov.tw/festival/display.htm

2003石雕藝術季（石雕姊妹雙城會）http://stone.hccc.gov.tw/chinese/fr_set/a/a1-1.htm

新竹縣立文化局公共藝術 http://www.hchcc.gov.tw/guide/public.htm

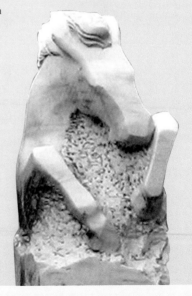

國家圖書館出版品預行編目資料

【空間景觀‧公共藝術】石雕藝術在台灣 = Stone Sculpture in Taiwan

潘小雪／撰文‧黃錦城／攝影 . -- 初版 . -- 台北市：藝術家出版社, 2005〔民94〕

面；17×23 公分 . 含索引

ISBN 986-7487-43-5（平裝）

1.石雕　2.公共藝術

934　　　　　　　　　　　　　　　　　　　　94003662

【空間景觀‧公共藝術】
石雕藝術在台灣
Stone Sculpture in Taiwan
黃健敏／策劃
潘小雪／撰文‧黃錦城／攝影

發行人　何政廣
主編　王庭玫
文字編輯　黃郁惠‧王雅玲
美術設計　許志聖

出版者　藝術家出版社
台北市重慶南路一段147號6樓
TEL：（02）2371-9692～3
FAX：（02）2331-7096
郵政劃撥：01044798 藝術家雜誌社帳戶

總 經 銷　時報文化出版企業股份有限公司
桃園縣龜山鄉萬壽路二段351號
TEL：（02）2306-6842

製版印刷　欣佑彩色製版印刷股份有限公司
初版／2005年4月
定價／新台幣380元

ISBN　986-7487-43-5（平裝）
法律顧問　蕭雄淋